動物
卡通動漫 30 日 速成

叢琳 著

新一代圖書有限公司

國家圖書館出版品預行編目資料

卡通動漫30日速成：美少女/叢琳作 ．--台北縣
　中和市：新一代圖書，2011．1
　　　面；　公分
　ISBN　978-986-6142-00-0（平裝）

1.動畫 2.漫畫

987.85　　　　　　　　　　　　　　99019023

卡通動漫30日速成─動物

作　　　者：叢琳

發　行　人：顏士傑

編輯顧問：林行健

資深顧問：陳寬祐

出　版　者：新一代圖書有限公司

　　　　　　台北縣中和市中正路906號3樓

　　　　　　電話：(02)2226-3121

　　　　　　傳真：(02)2226-3123

經　銷　商：北星文化事業有限公司

　　　　　　台北縣永和市中正路456號B1

　　　　　　電話：(02)2922-9000

　　　　　　傳真：(02)2922-9041

印　　　刷：五洲彩色製版印刷股份有限公司

郵政劃撥：50078231新一代圖書有限公司

定價：230元

繁體版權合法取得‧未經同意不得翻印

授權公司：化學工業出版社

◎ 本書如有裝訂錯誤破損缺頁請寄回退換 ◎

ISBN：978-986-6142-00-0

2011年1月印行

前 言

　　你是否在看動畫片注意過"獅子王"中獅子鬃毛以及"101忠狗"眼睛的畫法？我們肯定將注意力放在故事情節而忽略了角色的繪製。從現在開始，本書將邀請大家把注意力集中在動物的眼睛、鼻子、嘴巴、翅膀、腿腳、毛髮等各部位的繪製上，然後一一教會大家繪製陸地、江河、海洋、天空中不同動物的整體形象。

　　在學習的過程中，多看、多想、多臨摹是最有效的方法，並且還要不斷地重複、不斷地強化記憶，哪怕真有消化不良的時候也要堅持下去，畢竟在成長是需要付出代價的。

　　我常常想起那些留下我和學生許多拼搏痕跡的講臺，每每想起那些流汗的日子，我都會感動，而我最想說的就是學生們在學習繪畫時所走的路程：「沒有素描基礎，不會用軟體，一切只憑藉對卡通動漫的愛好，這就是學習者全部的基礎。」然而，梵谷27歲時也沒有半點美術基礎，只憑藉對畫畫的愛好，十年後成為舉世聞名的繪畫大師。可見，熱情的投入是學習的前提，本書中採用的"分解記憶法"是學習卡通動漫時一種快捷有效的方法。

　　將動物擬人化是童話世界的開始，尤其是當小鴨開口講話的一瞬間，你會發現萬事萬物原來是相同的；當老鼠雙手抱著蛋糕大口品嘗時，你也會被生活的美好而感動；當小豬也開著車在路上奔跑時，你會讚歎這個世界很瘋狂……總之，我們隨著這些動物的故事而感動著、快樂著。

　　在此代表團隊中的成員感謝大家的關注與支持，他們是：叢亞明、莊如玥、李文惠、張東雲、李鑫、王靜、翟東輝。

叢琳

Miss.Cong 老师

卡通30·動物
動漫速成

目錄

第1天　眼睛、眉毛的繪製 11
雞 ... 11
海鷗 ... 11
鳥 ... 11
驢 ... 12
豬 ... 12
獅子 ... 12
大頭魚 ... 13
烏龜 ... 13
小紅蟹 ... 13
蜜蜂 ... 14
獵豹 ... 14
狗 ... 14
狗眼睛的練習 ... 15

第2天　鼻子的繪製 16
蜜蜂 ... 16
狐狸 ... 16
豬 ... 16
貓 ... 17
熊 ... 17
兔子 ... 17
驢 ... 18
狗 ... 18
馴鹿 ... 18
豬鼻子的練習 ... 19

第3天　耳朵的繪製 20
螞蟻 ... 20
羊 ... 20
兔子 ... 20
鹿 ... 21
馬 ... 21
貓 ... 21
大象 ... 22
狗 ... 22
猴子 ... 22
馬耳朵的練習 ... 23

第4天　**臉部與嘴的繪製** 24
　　小豬 ... 24
　　小狗 ... 24
　　鴨子 ... 24
　　老虎 ... 25
　　猩猩 ... 25
　　犀牛 ... 25
　　老鼠 ... 26
　　小紅蟹 ... 26
　　烏龜 ... 26
　　鷹臉與嘴巴的練習 27

第5天　**毛髮的繪製** 28
　　小熊 ... 28
　　貓 ... 28
　　猴子 ... 29
　　狗 ... 29
　　松鼠 ... 29
　　大嘴鳥 ... 30
　　雞 ... 30
　　海鷗 ... 30
　　孔雀 ... 31
　　貓頭鷹 ... 31
　　禿鳩 ... 31
　　孔雀毛的練習 32

第6天　**爪的繪製** 33
　　鳥 ... 33
　　禿鷲 ... 33
　　鵝 ... 33
　　蜜蜂 ... 34
　　貓 ... 34
　　螞蟻 ... 34
　　豬 ... 35
　　狐狸 ... 35
　　猩猩 ... 35
　　雞爪的練習 36

第7天　**快樂表情的繪製** 37
　　猴子 ... 37
　　小鴨 ... 37
　　快樂表情彙總 38
　　小狗快樂表情的練習 41

卡通30
動漫速成

動物

第8天　吃驚表情的繪製 42
　　　　兔子 .. 42
　　　　大頭魚 42
　　　　吃驚表情彙總 43
　　　　小貓吃驚表情的練習 46
第9天　悲傷表情的繪製 47
　　　　小熊 .. 47
　　　　烏龜 .. 47
　　　　悲傷彙總 48
　　　　小貓悲傷表情的練習 50
第10天　憤怒表情的繪製 51
　　　　小狗 .. 51
　　　　猩猩 .. 51
　　　　憤怒表情彙總 52
　　　　老虎憤怒表情的練習 54

卡通30
動漫速成

動物

第11天　雞與鳥的繪製 55
　　　　雞 ... 55
　　　　雞的彙總 56
　　　　鳥 ... 57
　　　　鳥的彙總 58
　　　　鳥的練習 60
第12天　狗的繪製 61
　　　　狗 ... 61
　　　　狗的彙總 62
　　　　狗的練習 64
第13天　猴子與猩猩的繪製 65
　　　　猴子 .. 65
　　　　猴子的彙總 66
　　　　猩猩 .. 67
　　　　猩猩的彙總 68
　　　　猴子的練習 69
第14天　狐狸的繪製 70
　　　　狐狸 .. 70
　　　　狐狸的彙總 71
　　　　狐狸的練習 73
第15天　驢與馬的繪製 74
　　　　驢 ... 74
　　　　驢的彙總 75
　　　　馬 ... 76
　　　　馬的彙總 77
　　　　驢的練習 54

第16天　貓的繪製 ………………………………… 79
　　　　貓 ………………………………………… 79
　　　　貓的彙總 ………………………………… 80
　　　　貓的練習 ………………………………… 82
第17天　兔子的繪製 ……………………………… 83
　　　　兔子 ……………………………………… 83
　　　　兔子的彙總 ……………………………… 84
　　　　兔子的練習 ……………………………… 86
第18天　犀牛與野豬的繪製 ……………………… 87
　　　　犀牛 ……………………………………… 87
　　　　犀牛的彙總 ……………………………… 88
　　　　野豬 ……………………………………… 89
　　　　野豬的彙總 ……………………………… 90
　　　　犀牛的練習 ……………………………… 92
第19天　比目魚與大頭魚的繪製 ………………… 93
　　　　比目魚 …………………………………… 93
　　　　比目魚的彙總 …………………………… 94
　　　　大頭魚 …………………………………… 95
　　　　大頭魚的彙總 …………………………… 96
　　　　魚的練習 ………………………………… 98
第20天　大象的繪製 ……………………………… 99
　　　　大象 ……………………………………… 99
　　　　大象的彙總 ……………………………… 100
　　　　象的練習 ………………………………… 102

第21天　海鷗的繪製 ……………………………… 103
　　　　海鷗 ……………………………………… 103
　　　　海鷗的彙總 ……………………………… 104
　　　　海鷗的練習 ……………………………… 106
第22天　熊的繪製的繪製 ………………………… 107
　　　　熊 ………………………………………… 107
　　　　熊的彙總 ………………………………… 108
　　　　熊的練習 ………………………………… 110
第23天　蜜蜂、螞蟻與蝴蝶的繪製 …………… 111
　　　　蜜蜂 ……………………………………… 111
　　　　蜜蜂的彙總 ……………………………… 112
　　　　螞蟻的彙總 ……………………………… 113
　　　　蝴蝶 ……………………………………… 114
　　　　蝴蝶的彙總 ……………………………… 115
　　　　螞蟻的練習 ……………………………… 116

第24天 烏龜的繪製...........117
烏龜...........117
烏龜的彙總...........118
烏龜的練習...........120

第25天 虎與獅的繪製...........121
老虎...........121
老虎的彙總...........122
獅子...........123
獅子的彙總...........124
獅子的練習...........125

第26天 企鵝與鴨子的繪製...........126
企鵝...........126
企鵝的彙總...........127
鴨子...........128
鴨子的彙總...........129
企鵝的練習...........131

第27天 豬的繪製...........132
豬...........132
豬的彙總...........133
豬的練習...........135

第28天 狼與松鼠的繪製...........136
狼...........136
狼的彙總...........137
松鼠...........138
松鼠的彙總...........139
松鼠的練習...........140

第29天 長頸鹿的繪製...........141
長頸鹿...........141
長頸鹿的彙總...........142
長頸鹿的練習...........144

第30天 鵝的繪製...........145
鵝...........145
鵝的彙總...........146
鵝的練習...........148

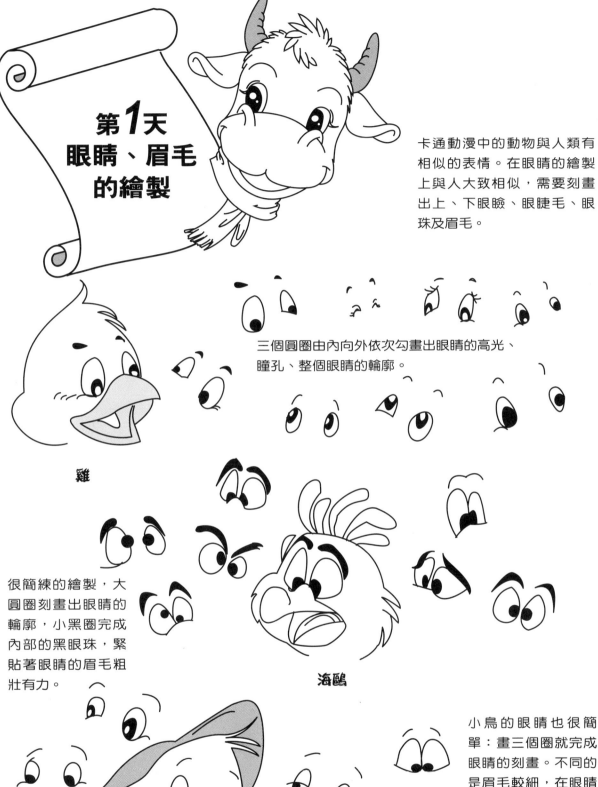

第**1**天
眼睛、眉毛
的繪製

卡通動漫中的動物與人類有相似的表情。在眼睛的繪製上與人大致相似,需要刻畫出上、下眼瞼、眼睫毛、眼珠及眉毛。

三個圓圈由內向外依次勾畫出眼睛的高光、瞳孔、整個眼睛的輪廓。

雞

很簡練的繪製,大圓圈刻畫出眼睛的輪廓,小黑圈完成內部的黑眼珠,緊貼著眼睛的眉毛粗壯有力。

海鷗

小鳥的眼睛也很簡單:畫三個圈就完成眼睛的刻畫。不同的是眉毛較細,在眼睛中間出現的弦線將眼睛分割成上下兩部分,形成清晰可見的上眼皮。

鳥

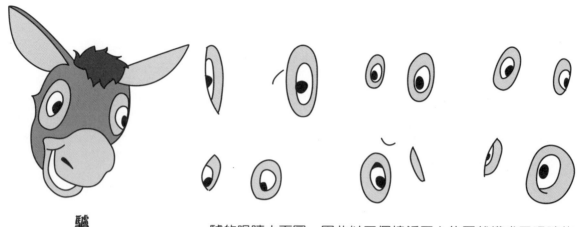

驢

驢的眼睛大而圓，因此以三個接近同心的圓就構成了眼睛的
整體，眉毛可省略。

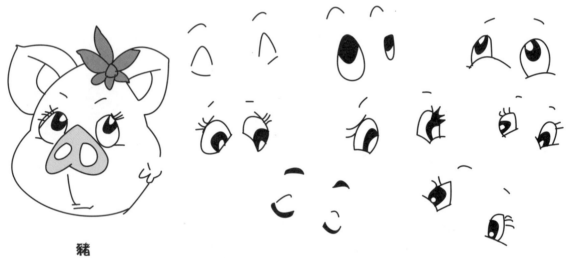

豬

小豬的眼睛外形是圓圈，由於喜歡睡覺的原因，因此常常用
半圓形來表現牠的安詳與可愛。

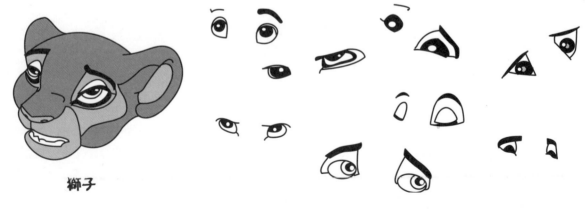

獅子

這是一頭小獅子，眼神還是充滿了童趣。在眼睛的外部輪廓
上以細長的橢圓形、三角形、圓形來表現。

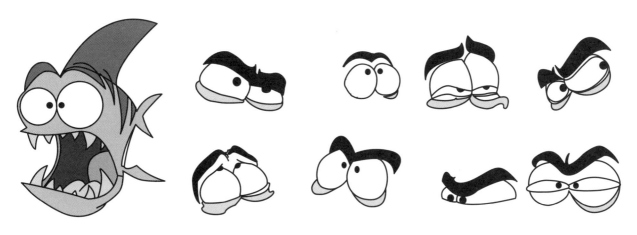

大頭魚

大頭魚的眼睛與整條魚的形象十分吻合，眼睛繪製得皎潔誇張。整個眼白與眼球大而突出，黑眼珠小而聚光，粗壯的眉毛緊貼著眼球，得體到位，形象而生動。

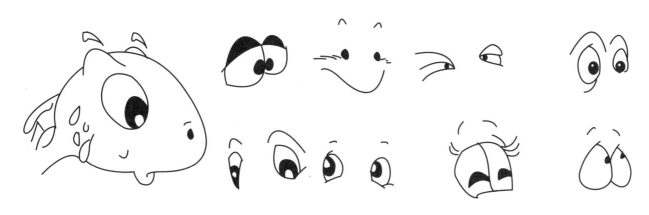

烏龜

烏龜的眼睛變化豐富，看得出是因為表情的豐富帶動眼睛形態的變換。在繪畫上與前面雷同，不同的是採用線條在眼睛的上部表現出眼睛上部的顴骨。

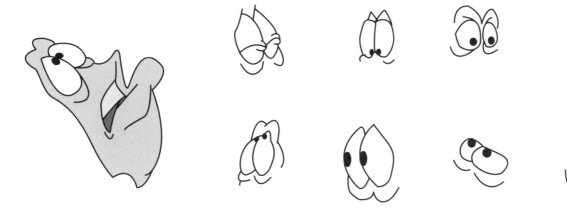

小紅蟹

小紅蟹不僅僅有著大大的眼睛，同時還擁有上下褶皺的眼皮，黑色的小眼珠給人狡猾機警的感覺。

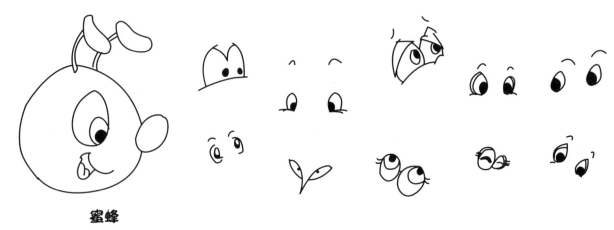

蜜蜂

小蜜蜂擁有可愛的圓臉，長長的觸角。眼睛會隨著身體形態的變化時而變成卡通的圓形，時而變成細長狀

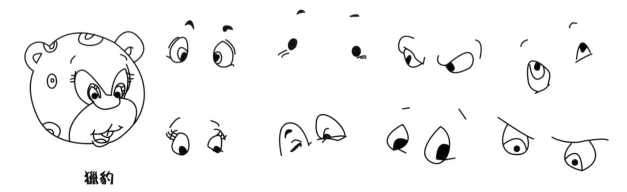

獵豹

獵豹由於在繪製臉形時將鼻唇與眼睛劃分得清晰明瞭，因此眼睛在繪製時增大了外部輪廓，但在具體的眼睛繪製時主要也是採用圓形表現。

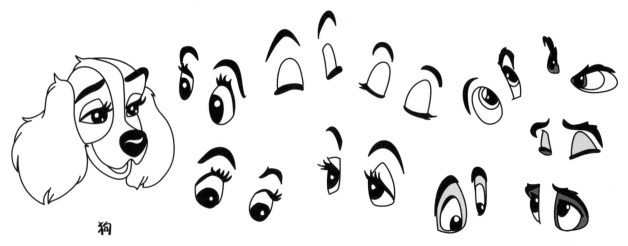

狗

這隻狗很明顯可以看出是雌性，因為可以從她長長的睫毛，分明的眼皮、眼珠、眼廓就可以感受到。在繪畫時注意眉毛與眼睛之間的距離。

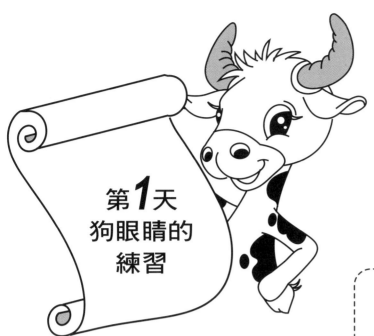

第**1**天
狗眼睛的
練習

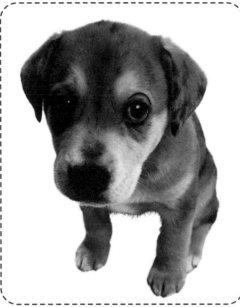

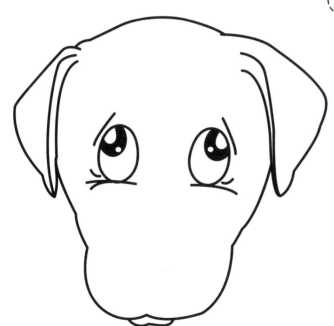

在繪製這隻可愛小狗的眼睛時，最簡單的方法是需要尋找一種你喜歡的畫法，如前面蜜蜂、烏龜、小豬等動物的眼睛。在將動物卡通化時，眼睛的變化在很多地方是雷同的，只要多加注意就會發現畫起來並不難。

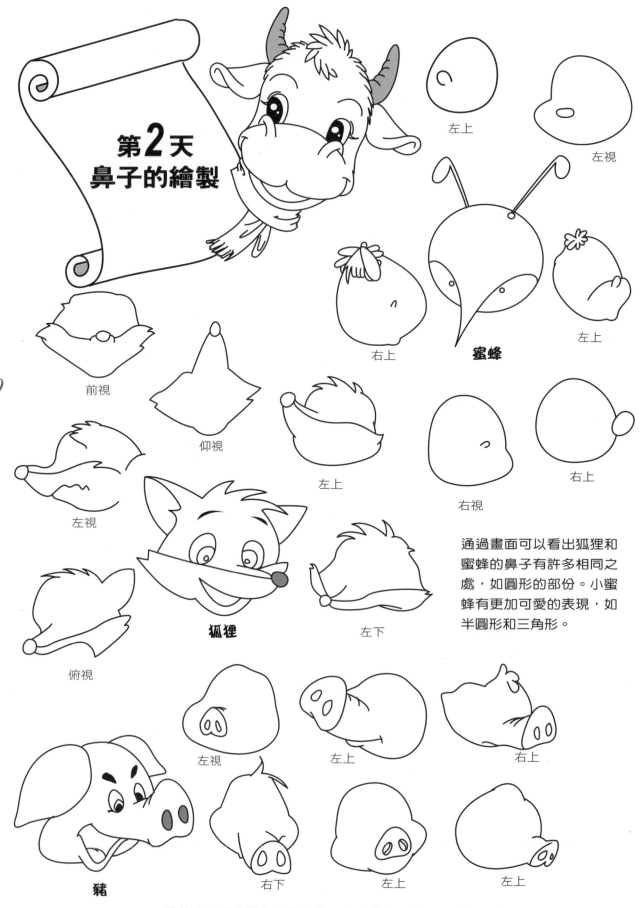

第2天
鼻子的繪製

左上

左視

右上

蜜蜂

左上

前視

仰視

左上

右視

右上

左視

俯視

狐狸

左下

通過畫面可以看出狐狸和
蜜蜂的鼻子有許多相同之
處，如圓形的部份。小蜜
蜂有更加可愛的表現，如
半圓形和三角形。

左視

左上

右上

豬

右下

左上

左上

豬的鼻子是非常典型的代表，寬寬的鼻子切面，兩個分明的圓洞鼻孔。

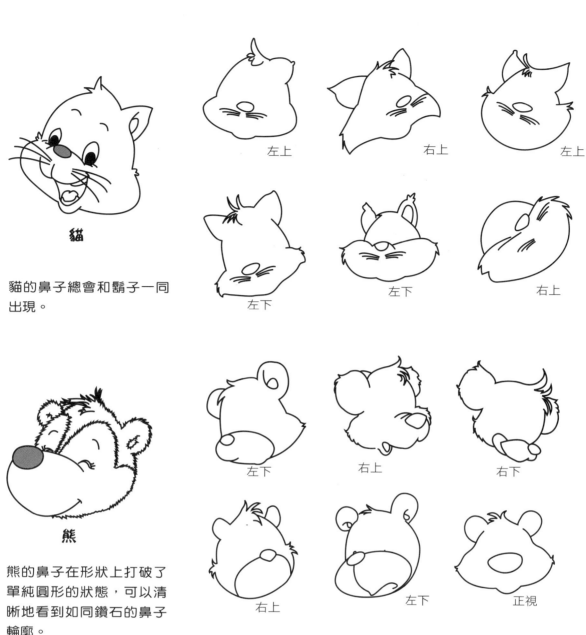

貓

貓的鼻子總會和鬍子一同
出現。

左上　　右上　　左上

左下　　左下　　右上

熊

熊的鼻子在形狀上打破了
單純圓形的狀態，可以清
晰地看到如同鑽石的鼻子
輪廓。

左下　　右上　　右下

右上　　左下　　正視

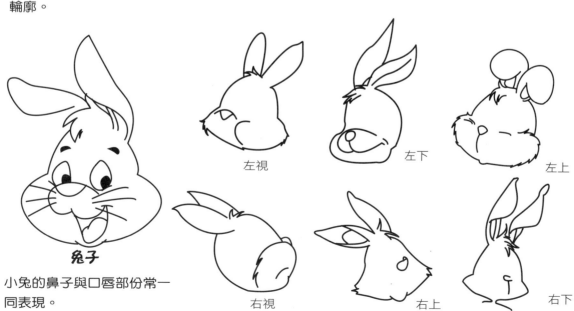

左視　　左下　　左上

兔子

小兔的鼻子與口唇部份常一
同表現。

右視　　右上　　右下

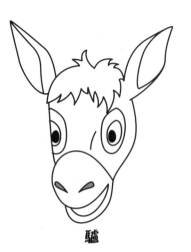

驢

 左下

 左上

 向下

 右上

 左下

 右下

驢擁有寬厚的鼻子，與嘴的位置在同一個平面上，上下關聯。繪製時要清晰地刻畫出鼻孔。

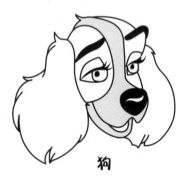

狗

 左上

 左上

 右下

 右上

 右下

右下

漂亮的小狗，繪製鼻子時，要突顯鼻尖的大鼻頭。

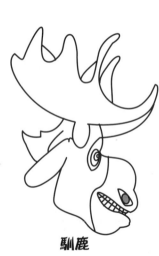

馴鹿

 左視

仰視

左下

 左下

左視

 左上

馴鹿的鼻子長得如同駱駝。寬大厚重，鼻孔明顯。

第2天
豬鼻子的
練習

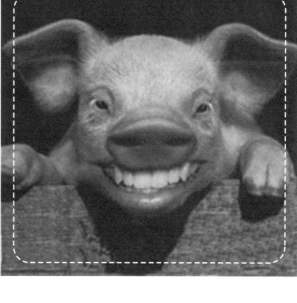

這張圖經過了合成,將嘴巴擬人化了。但我們只需將鼻子畫出來,在畫的時候將前面的豬鼻子為參考根據。同時將臉部畫得豐滿圓潤,這樣一隻胖嘟嘟並擁有特殊鼻子的豬就完成了。

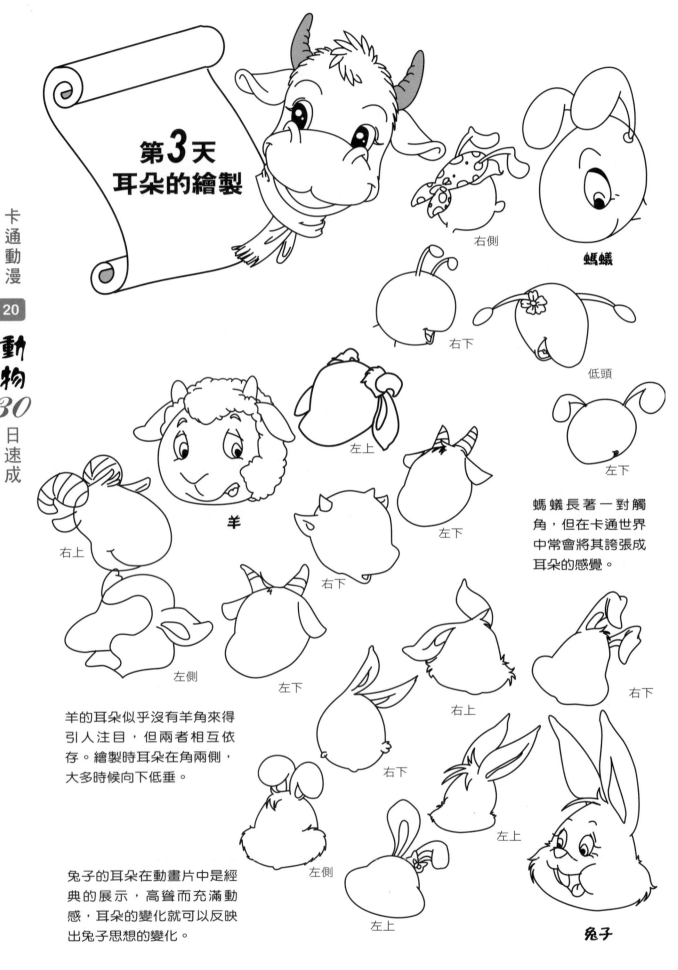

第3天
耳朵的繪製

右側

螞蟻

右下

低頭

羊

左上

左下

右下

螞蟻長著一對觸角，但在卡通世界中常會將其誇張成耳朵的感覺。

右上

左下

左側

羊的耳朵似乎沒有羊角來得引人注目，但兩者相互依存。繪製時耳朵在角兩側，大多時候向下低垂。

右上

右下

右下

左側

左上

左上

兔子的耳朵在動畫片中是經典的展示，高聳而充滿動感，耳朵的變化就可以反映出兔子思想的變化。

兔子

鹿

鹿的耳朵短小而機靈，
同樣也是長在角的兩側。

右下

左下　右上

右下

右側

左側

馬

馬的耳朵直立在頭頂，
在鬃毛中顯出可愛與靈
敏的特性。

右側

左側

右下

左側

左下

左上

貓

貓的耳朵長在頭頂兩
側，長與寬幾乎是相
同的。

左側

左上

右上

左上

正面

左下

右下

左上

左下

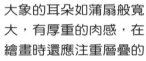

大象

大象的耳朵如蒲扇般寬大，有厚重的肉感，在繪畫時還應注重層疊的褶皺感。

右下

左側

右下

狗

狗的耳朵分情況直立或耷在頭頂兩側，繪製時注意其威武的氣勢。

左側

左上

右上

右下

仰頭

右下

猴子

猴子的耳朵小而圓。在繪製時出現在臉的兩側，圓形的外部輪廓，"6"字形的內部描繪。

右側

右上

左下

右下

左上

左下

第3天
馬耳朵的練習

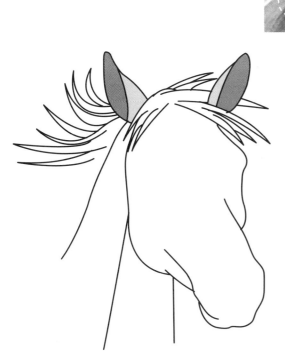

這匹奔跑中的馬，耳朵是直立向上的，在繪製時抓住主要的輪廓即可，很容易就得到效果。當然在繪製時也可以參看前面馬耳朵的形態繪製不同風格的感覺，畢竟卡通是在現實基礎上的誇張變形。

第4天
臉部與嘴的繪製

卡通動物中的臉部，整體都呈現可愛、圓圓的感覺。因此在繪畫時根據不同動物的臉形，在將每張臉畫圓時都應恰到好處。小豬的臉下部比上部更大更圓，小狗的臉下巴稍尖，而小鴨的臉上部更圓，因為要突出小鴨的特點，下緣被嘴佔據了。

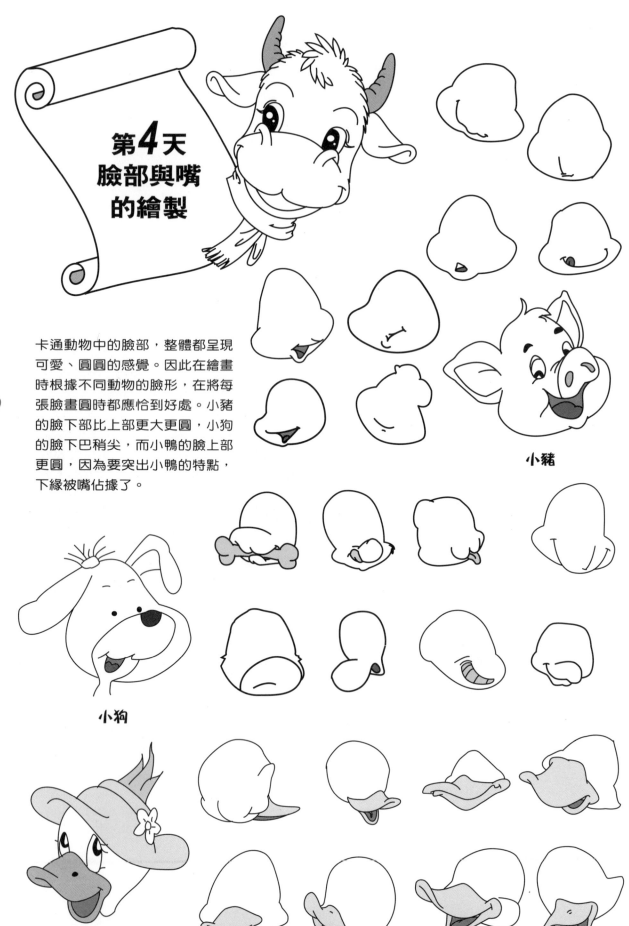

小豬

小狗

鴨子

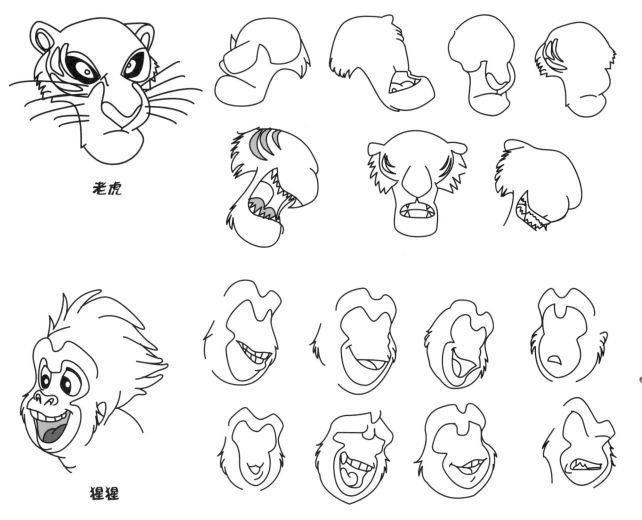

老虎

猩猩

老虎和猩猩的臉四周均長滿了毛，嘴巴很明顯並突出，臉形根據動物不同朝向而出現不同的形狀，根據實際情況勾勒就能出現所要的結果。

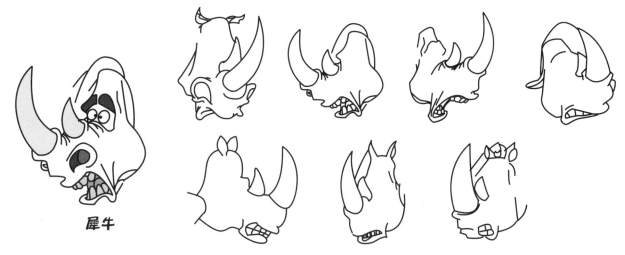

犀牛

犀牛的臉很獨特也很美，因為能看到臉中間鋒利的角，使人為之震懾，繪畫時臉部被嘴和角佔據了大半，其餘部分按實際勾勒即可。

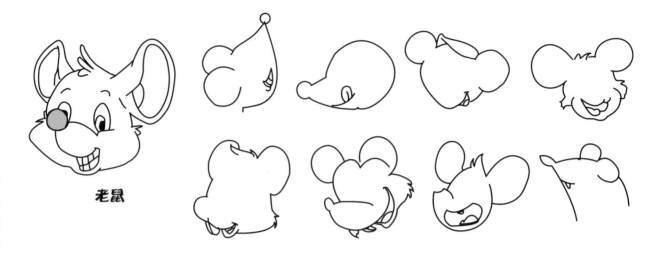

老鼠

卡通中的老鼠與現實區別很大，卡通形象中他們活潑可愛，擁有兩個圓圓的大耳朵鑲嵌在圓圓的臉上，嘴巴總是在不經意間露出貪婪的吃相。

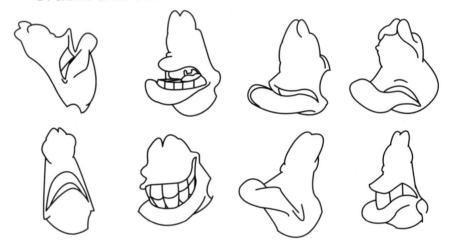

小紅蟹

一隻非常擬人化的小紅蟹，嘴巴很誇張，牙齒長得很飽滿，所有面部表情都很誇張豐富。

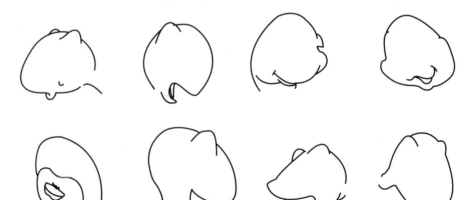

烏龜

烏龜擁有圓形的臉，寬寬的大嘴巴，當頭轉向不同方向時顯現出豐富的表情來。

第4天
鷹臉與
嘴巴的練習

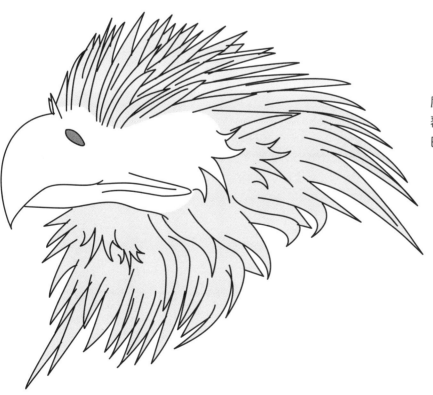

鷹臉幾乎全被羽毛所
覆蓋,帶有勾狀的嘴
巴威風凜凜。

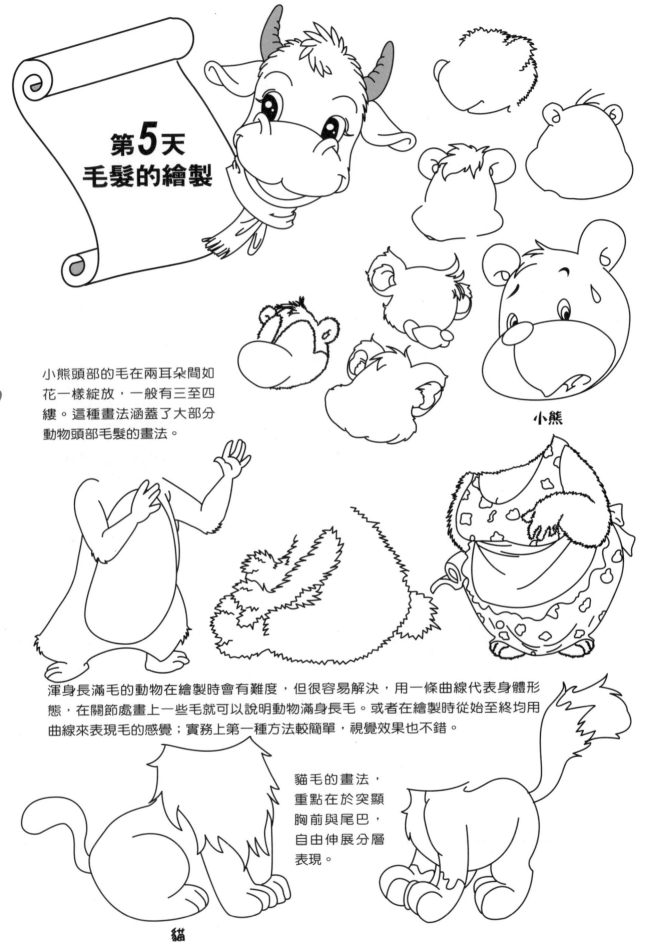

第5天
毛髮的繪製

小熊頭部的毛在兩耳朵間如花一樣綻放，一般有三至四縷。這種畫法涵蓋了大部分動物頭部毛髮的畫法。

小熊

渾身長滿毛的動物在繪製時會有難度，但很容易解決，用一條曲線代表身體形態，在關節處畫上一些毛就可以說明動物滿身長毛。或者在繪製時從始至終均用曲線來表現毛的感覺；實務上第一種方法較簡單，視覺效果也不錯。

貓毛的畫法，重點在於突顯胸前與尾巴，自由伸展分層表現。

貓

猴子

猴子全身長滿毛，但從上圖的繪製中並未感到繪製的難度，卻能感受到毛茸茸的感覺。在繪畫時只強調了腿部關節、手臂下方、腰部、下顎處的毛髮，其餘部分均用光滑曲線表現。

狗

狗的毛髮因品種不同，在表現時也採用了不同的部位。有的強調了胸部及四肢後部的毛，有時則只強調了腿部及尾部的毛。但很明顯的是不用刻畫全身，只需要強調重點即可。

松鼠

松鼠的毛重點放在尾部及前胸，大大的尾巴高高地揚起，通過層層向外突出的尖角即可表達毛髮的感覺。

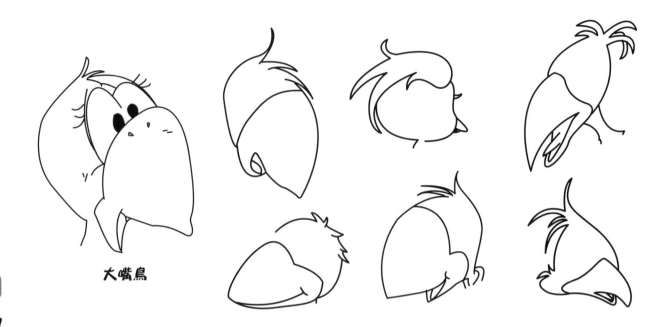

大嘴鳥

大嘴鳥有張可愛的大嘴,相較之下,頭部的毛髮使其生輝不少。繪畫時注意要將羽毛畫得順暢、動感十足。

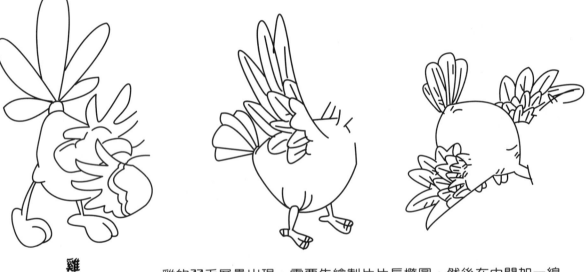

雞

雞的羽毛層疊出現,需要先繪製片片長橢圓,然後在中間加一線條,並將繪製好的形狀疊加平鋪。羽毛的重點放在翅膀與尾部。

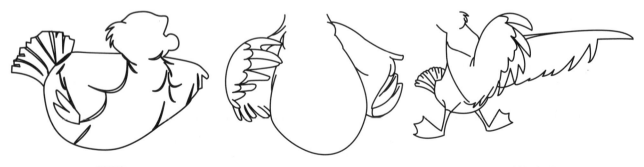

海鷗

海鷗的羽毛重點在翅膀,並進行擬人化的調整,有手的味道。

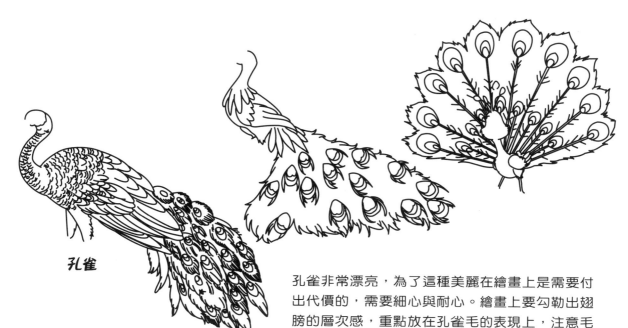

孔雀

孔雀非常漂亮，為了這種美麗在繪畫上是需要付出代價的，需要細心與耐心。繪畫上要勾勒出翅膀的層次感，重點放在孔雀毛的表現上，注意毛端的圓圈及周圍的表現，同時還應注意整個尾部四周輪廓的表現。

貓頭鷹

貓頭鷹的羽毛重點放在翅膀及頭部。繪製時注重頭頂及四周的表現，然後就是脖子及翅膀上羽毛的層疊感。

禿鷲的羽毛重點也是翅膀，凡是會飛的動物基本重點都是一樣的，畫法也雷同。

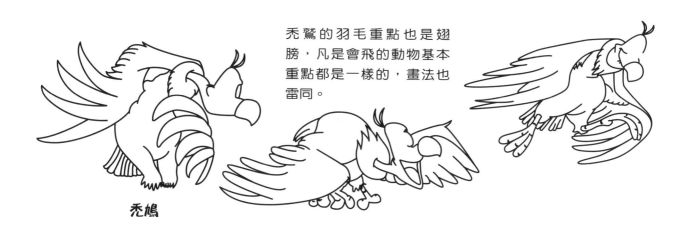

禿鳩

第**5**天
孔雀毛的
練習

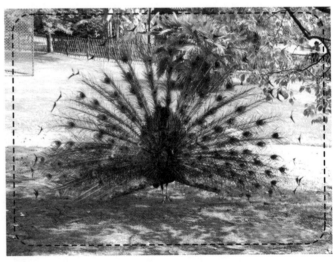

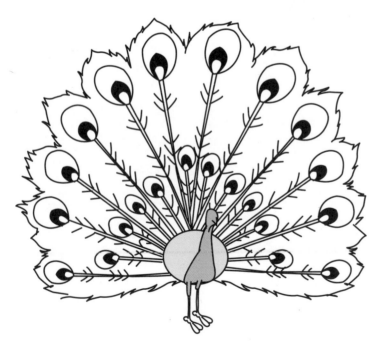

孔雀開屏向人展現她美麗的衣裳。在繪畫時注重整體的輪廓，將邊緣的細節描繪出來，內部最點睛的是她的毛端的圓點，這部分由三個圓構成，醒目奪彩。

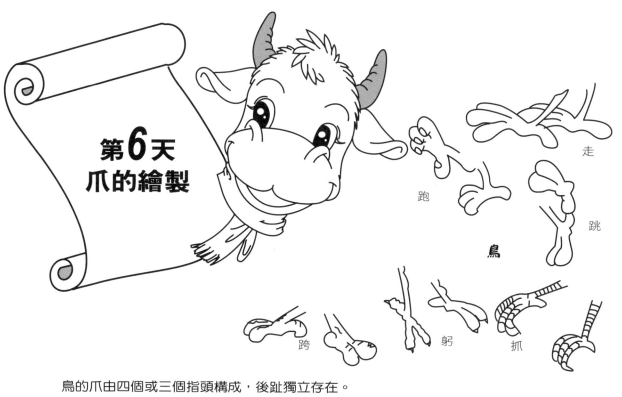

第6天
爪的繪製

鳥

走
跑
跳
跨
躬
抓

鳥的爪由四個或三個指頭構成，後趾獨立存在。
每個趾頭細長並在前端有尖利的指甲。

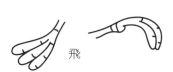

飛

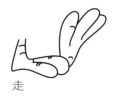

走

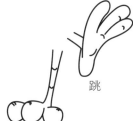

跳

禿鷲

抓

躬

跨

禿鷲的爪構造簡單，
由三個趾頭構成，當
然這未必和真實相
符，因為已在動畫中
進行改編。

站立

跳

跨

鵝

鵝的爪看不出明顯
的趾骨，顯現出是
一個扇形的蹼，蹼
的前端有明顯的凹
凸，用來區分每個
趾節。

走

躬

飛

蜜蜂

 飛
 飛
 飛

蜜蜂的腳在卡通
中已非常擬人化
了，穿著大頭
鞋，圓呼呼的，
很可愛。

 飛
 飛
 飛

貓

 走
 站立
 翹

貓總是輕手輕腳地
走來走去，因此在
繪畫時突出了腳
墊，腳趾也簡化為
三個。

 走

 跨
 走

螞蟻

 走

 跨
 蹲

螞蟻的腳也是擬
人化的改變，擁
有了屬於自己的
鞋子，看得出來
很舒適。

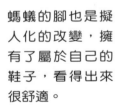 走
 走
 跨
 跳

豬

小豬的腳常被叫成蹄子，因此在繪畫上就突出了兩個半弦形狀的蹄子。

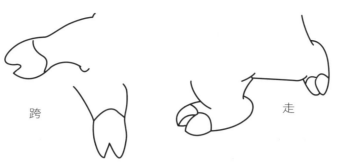
跨　　走

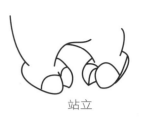
站立

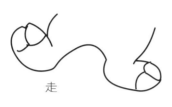
走

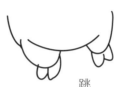
跳

跳

狐狸

狐狸的腳非常簡單，只在足部擴展出一個圓球狀，從俯視的角度用三條線段將其分割成三個腳趾。

走

趴

走

蹲

走

走

猩猩

猩猩有像人類的腳掌及腳趾。繪製時要將五個腳趾畫全，並有完全的指甲，具體的形態根據實際情況而定。

抓

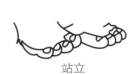
站立

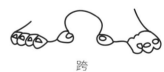
跨

趴

走

抓

第6天
雞爪的練習

雞爪尖銳細長，在繪製時要將趾尖的指甲突顯出來，並通過橫向的短線將皮膚的紋理表現出來，具體的分叉根據實際情況來決定。

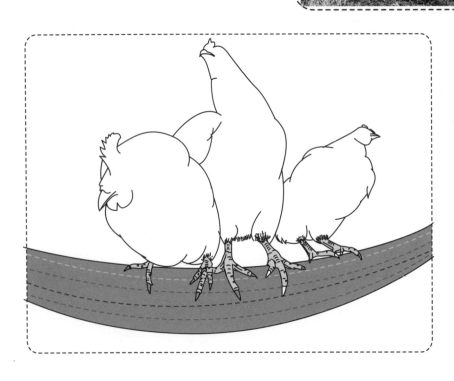

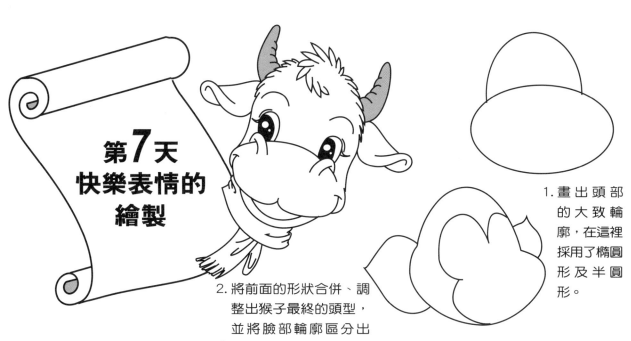

第7天
快樂表情的
繪製

1. 畫出頭部的大致輪廓,在這裡採用了橢圓形及半圓形。

2. 將前面的形狀合併、調整出猴子最終的頭型,並將臉部輪廓區分出來,再加入耳朵形狀。

猴子

3. 確定猴子的五官,將鼻子、眼睛、嘴的大概輪廓勾勒出來。

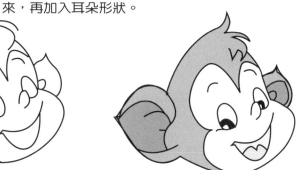

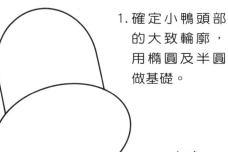

4. 進行上色,刻畫眼睛的具體形象,嘴巴快樂地張開,可見到舌頭。

1. 確定小鴨頭部的大致輪廓,用橢圓及半圓做基礎。

2. 融合前兩個形狀,將小鴨的代表形象大嘴巴形狀勾勒出來。

小鴨

3. 分出小鴨的眼睛、眉毛及嘴部輪廓,繪製臉頰兩側的羽毛。

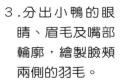

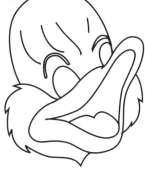

4. 細化各部位並進行上色,使眼睛更加明亮,嘴部更加突出。

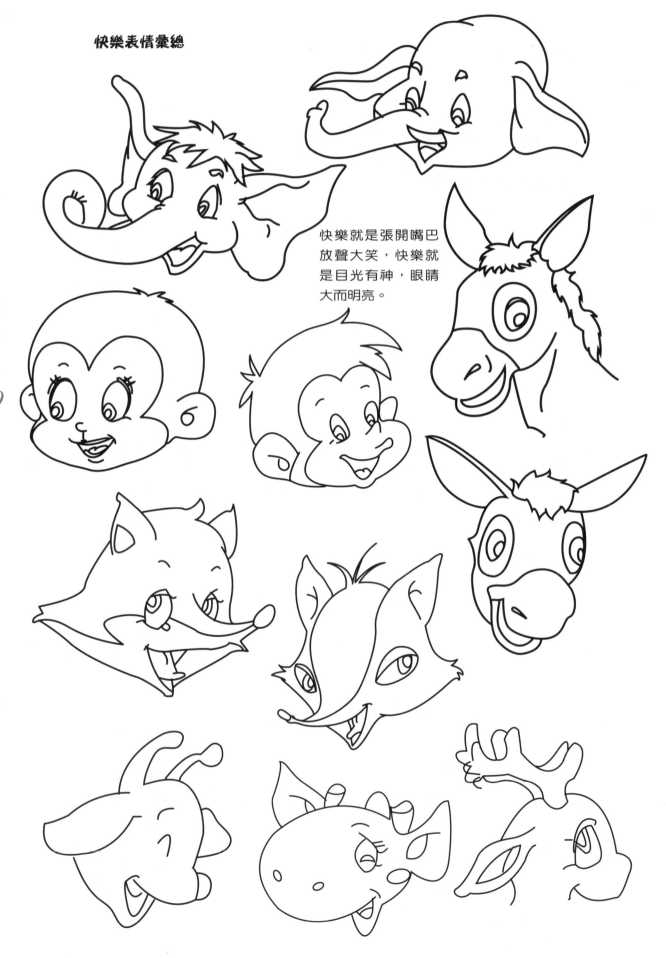

快樂就是張開嘴巴
放聲大笑，快樂就
是目光有神，眼睛
大而明亮。

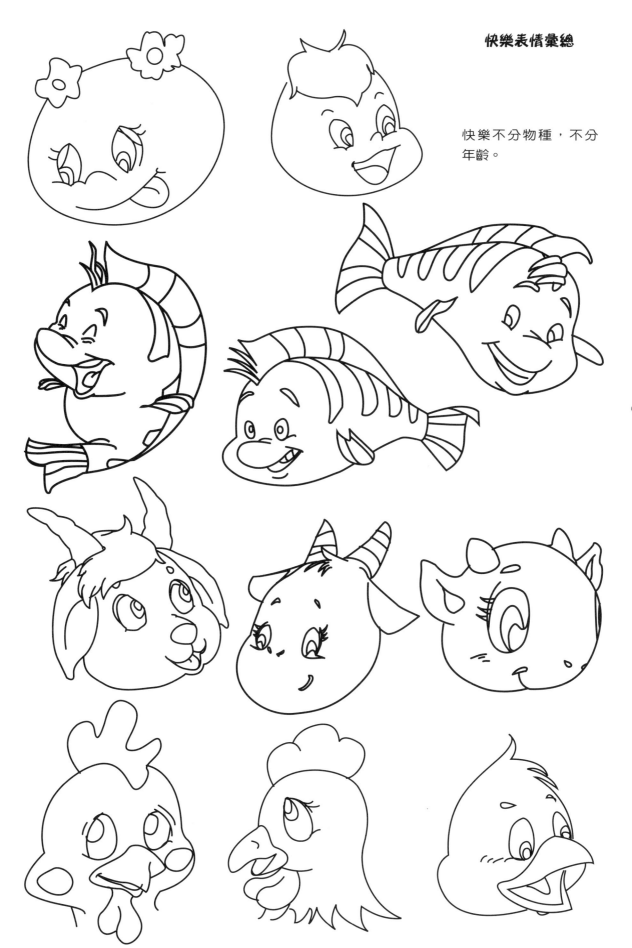

快樂不分物種，不分
年齡。

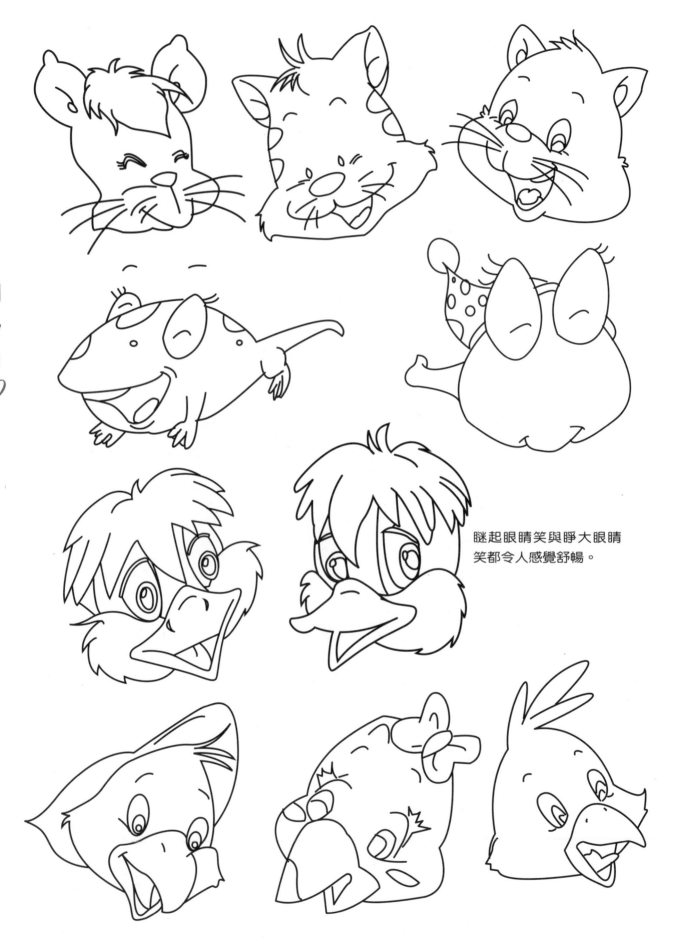

瞇起眼睛笑與睜大眼睛
笑都令人感覺舒暢。

第7天
小狗快樂表情
的練習

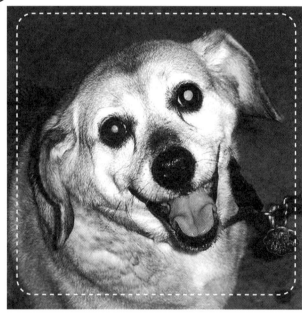

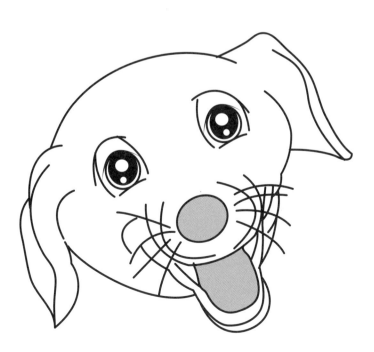

小狗以其最真摯的笑容迎接著我們。繪畫時突顯眼睛與張開的嘴。

第8天 吃驚表情的繪製

兔子

1. 確定兔子頭部的大致輪廓,用橢圓及半圓做基礎。

2. 將兔子的下巴繪製出來,同時勾勒出大耳朵,這樣就抓住了其自身的特點。

3. 確定兔子的眼睛、鼻子、嘴,同時注意毛髮邊界的位置。

4. 整理並細化五官,最後將小兔的表情完整地刻畫出來。

大頭魚

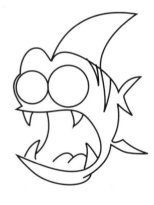

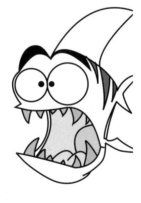

1. 用圓形及三角形確定大頭魚的基本形狀。

2. 添加大頭魚的鰭及尾部,並畫出大嘴。

3. 確定眼睛及牙齒的部分,並繪製頭部輪廓。

4. 細化各部位並上色,使眼睛突出誇張,同時使嘴巴看起來更加兇猛。

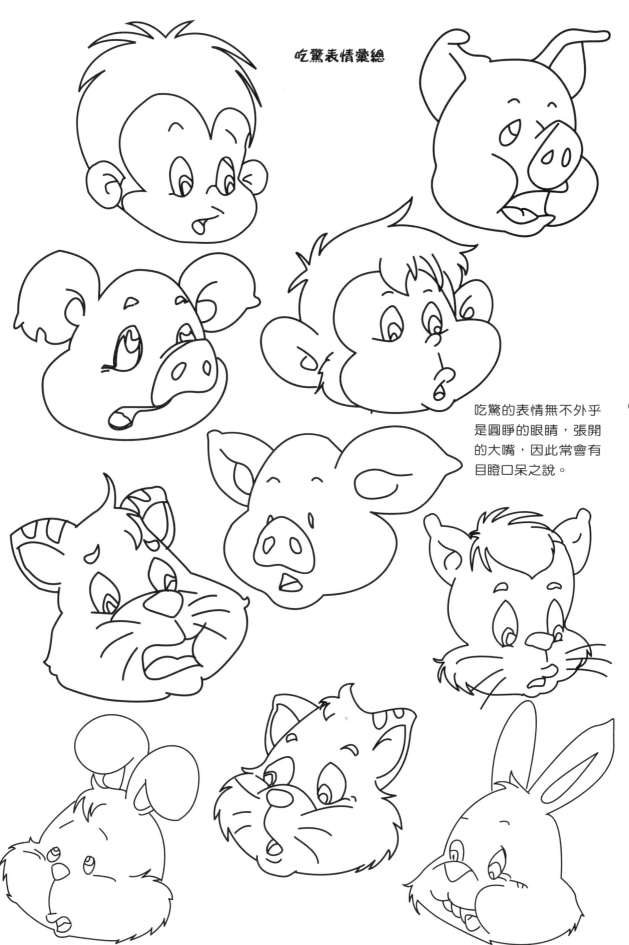

吃驚表情彙總

吃驚的表情無不外乎
是圓睜的眼睛，張開
的大嘴，因此常會有
目瞪口呆之說。

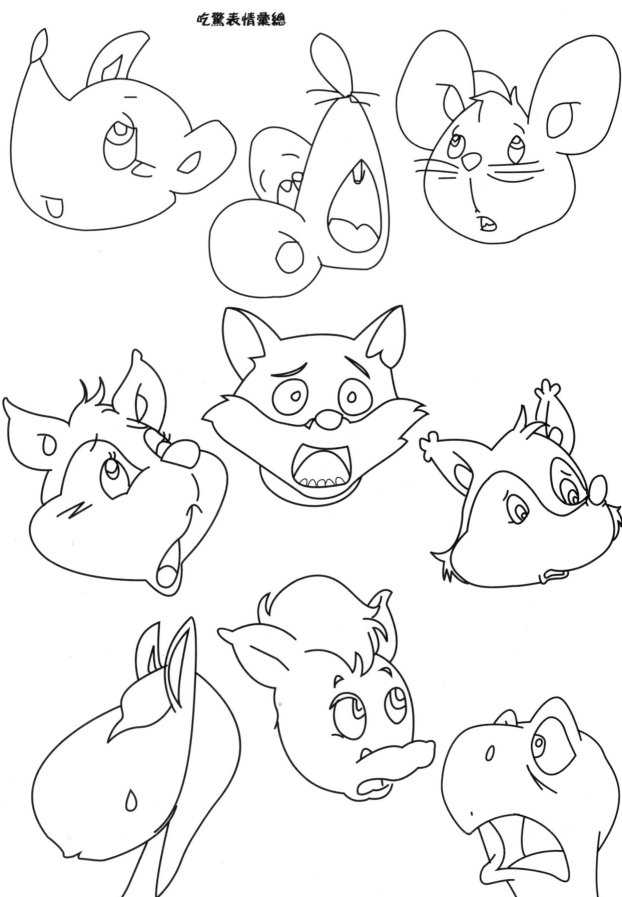

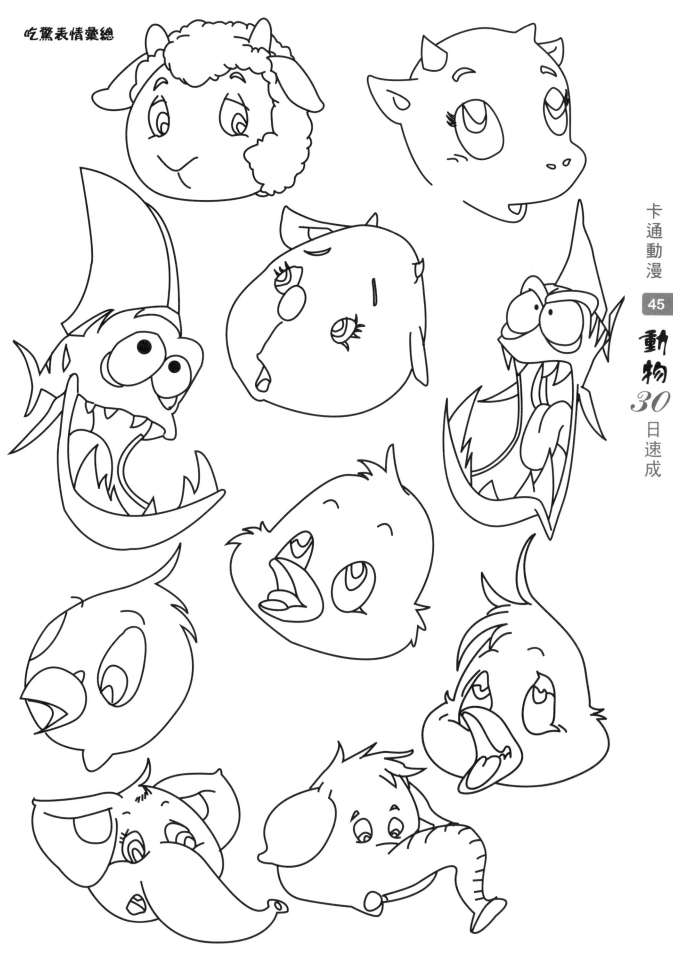

第8天
小貓吃驚表情
的練習

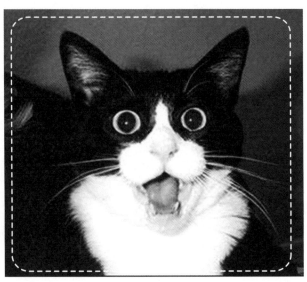

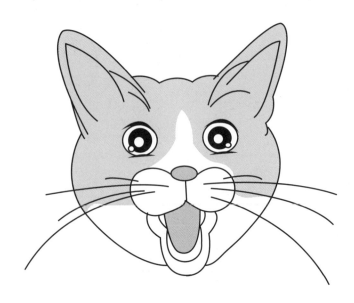

貓咪吃驚的狀態也很惹人喜愛。在繪畫上要表現出圓圓的大眼睛和大張的嘴巴。

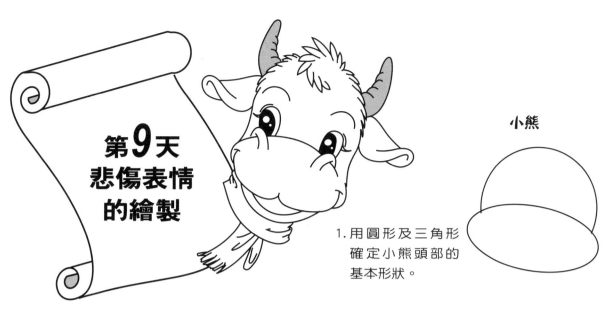

第9天
悲傷表情
的繪製

小熊

1. 用圓形及三角形確定小熊頭部的基本形狀。

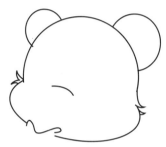

2. 添加小熊的圓耳朵，並確定小熊的鼻子及嘴巴的位置，細化臉部外部輪廓。

3. 描繪眼睛的形狀及眉毛，細化鼻子的形態，添加頭部整個周邊的毛髮。

4. 整理上色，使得傷心流淚的小熊更加可憐動人。

烏龜

1. 一個變形的橢圓做烏龜頭部的外形，看起來很像恐龍蛋。

2. 頂部隆起為眼睛打下基礎，下巴及嘴部開始出現最基本的形狀。

3. 明確眼睛的位置、鼻孔及下巴上的一束小鬍子。

4. 下垂的眼角，無神的眼光，噘起的嘴巴，這一切描繪出悲傷的烏龜形象。

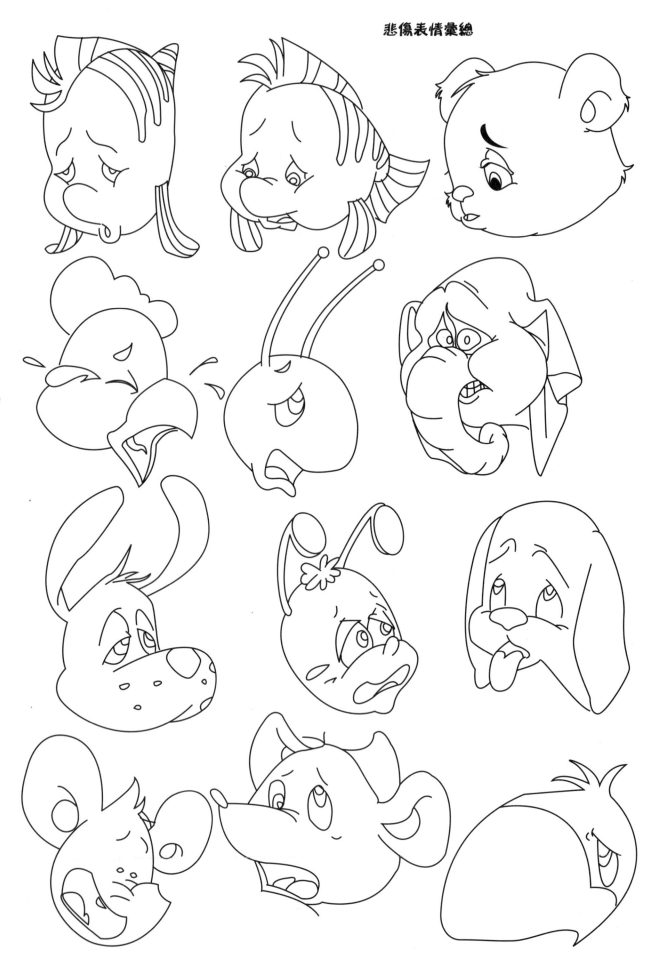

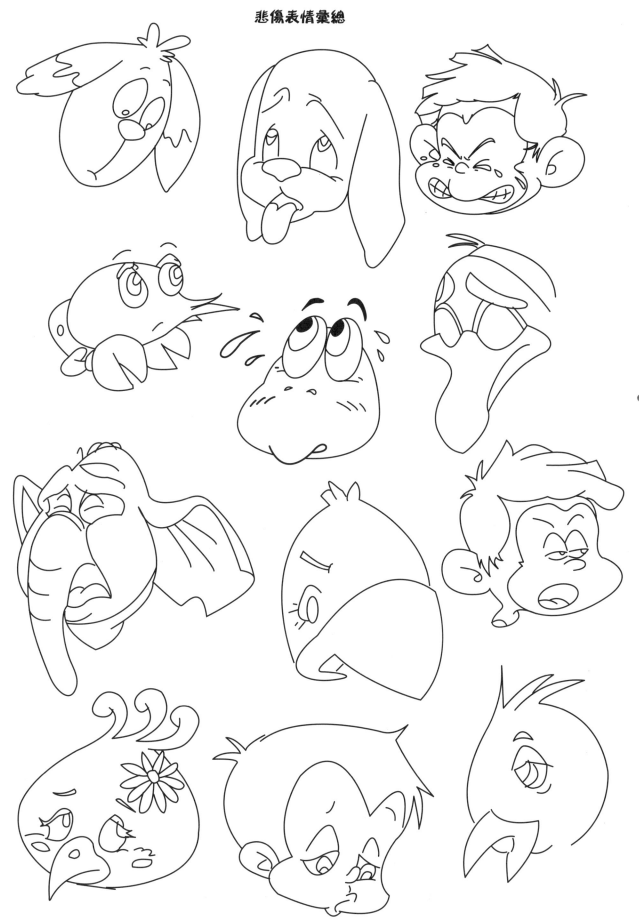

第**9**天
小貓悲傷
表情的練習

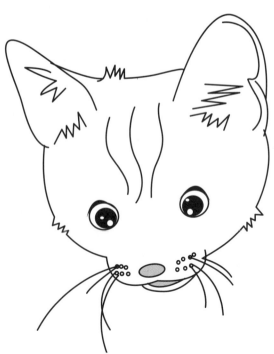

悲傷總會令人黯然失色。在繪
畫上將這隻貓低著頭、無神甚
至傷心的眼神描繪出來。

第10天
憤怒表情的
繪製

小狗

1. 用橢圓及半圓做
小狗頭部外形的
基本輪廓。

2. 合併前兩個形狀並進行調
整,使其更加接近小狗的真
實形態。添加頭頂兩隻大耳
朵,並通過弧線劃分眼睛與
鼻子的分界。

4. 整理並細化五官,最
後將小狗憤怒的表情
完整地刻畫出來。

3. 確定眼睛、眉毛、鼻
子、嘴巴的形狀,豎
起的立眉表現了憤怒
的情緒。

猩猩

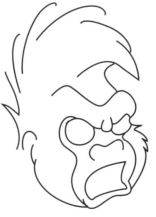

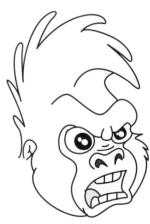

1. 橢圓形加上變形
的半圓,勾勒出
猩猩頭部的外形
輪廓。

2. 合併前兩個形狀,
同時劃分出下巴、
眼眶、毛髮分界。

3. 明確臉部及毛髮區域,描
繪眼睛、鼻子、嘴巴的大
致形態,注意生氣時緊皺
的眉間及大張的嘴巴。

4. 經過整理上色,
細化五官,最終
完成猩猩憤怒的
形象。

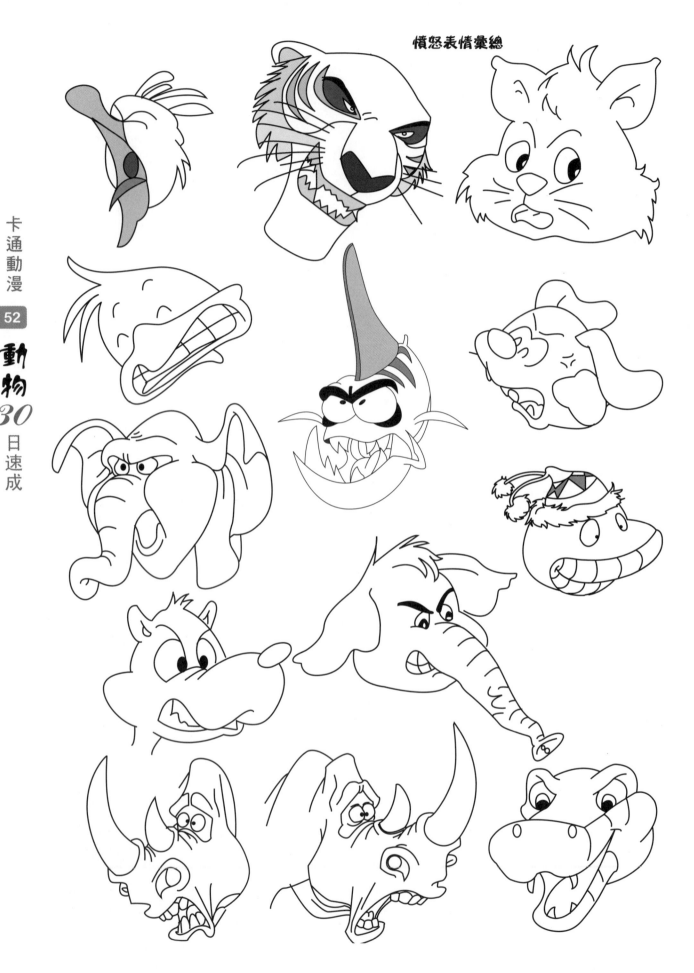

憤怒表情彙總

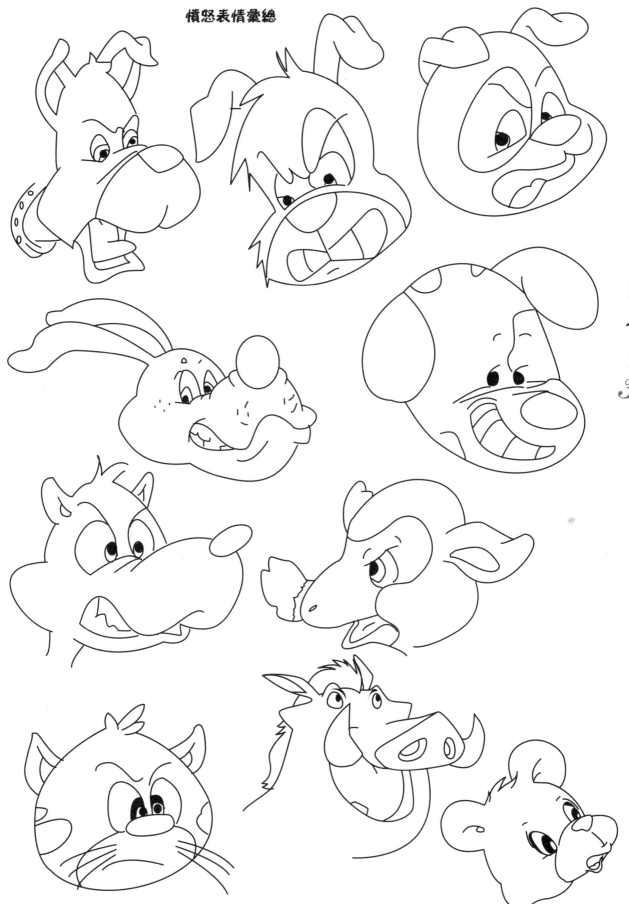

第*10*天
老虎憤怒
表情的練習

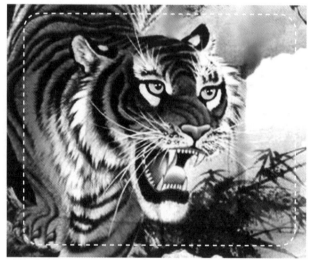

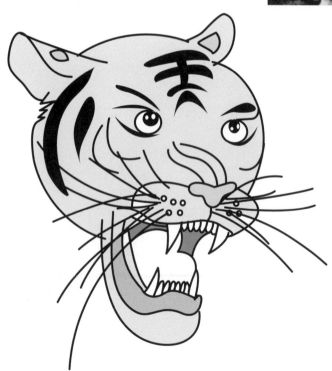

在繪製憤怒的猛虎時，注意將其
銳利的眼神、大張的嘴巴描繪出
來，基本上就會產生所要的效
果。在繪畫的過程中不一定要完
全照著原圖勾勒，而應注重誇張
變形，我們最終所要的是超越實
際的作品。

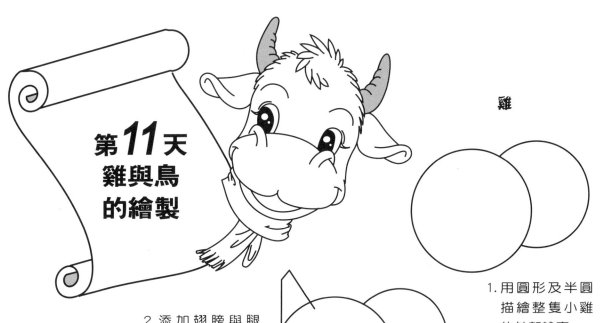

第11天
雞與鳥的繪製

雞

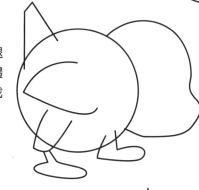

1. 用圓形及半圓描繪整隻小雞的外部輪廓。

2. 添加翅膀與腿腳;注意它的體態,是只認真找食吃的小傢伙。

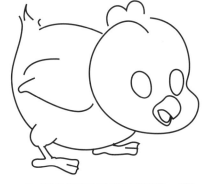

4. 整理上色,使小雞看起來精神抖擻,充滿期待。

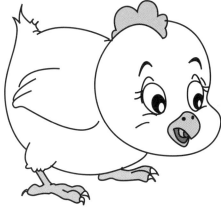

3. 細化羽毛並確定眼睛、雞冠、嘴巴的位置及形狀。小雞的嘴巴尖而短小。

成年雞在體態及羽翼上豐滿,表情成熟穩健。

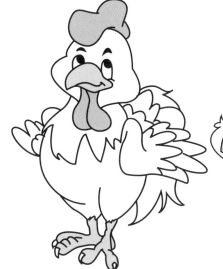

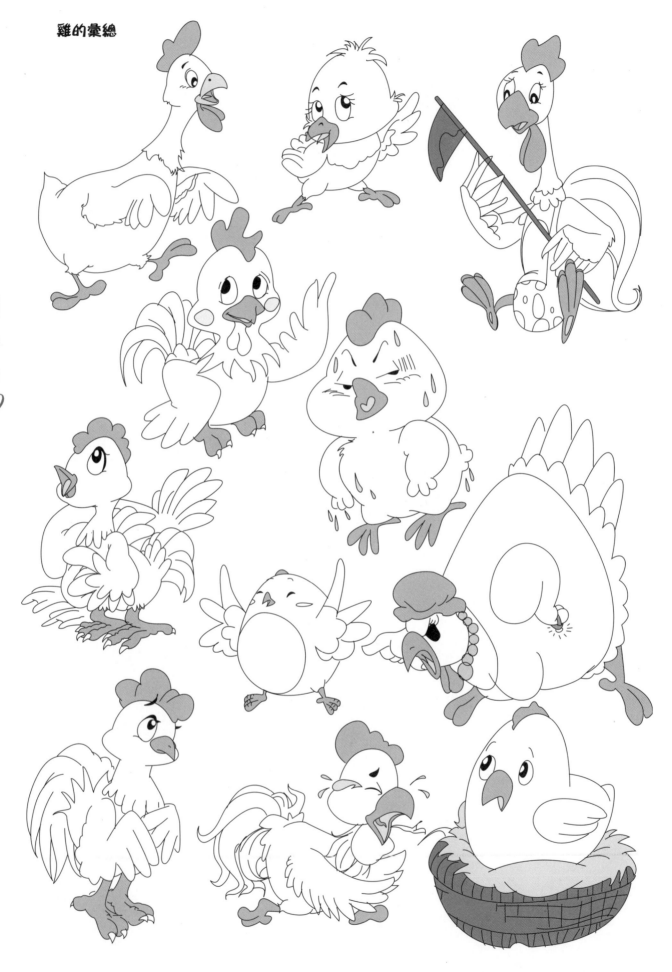

雞的彙總

卡通動漫

56

動物
30
日速成

鳥

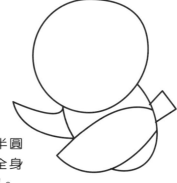

1. 用圓形及半圓繪製小鳥全身的外部輪廓。

2. 添加翅膀與尾巴，確認這是隻站立的鳥兒。

3. 細化羽毛並確定眼睛、嘴巴的位置及形狀。小鳥與小雞的嘴巴相同，尖而短小。只是鳥在羽毛上比雞更加豐富，主要表現在頭部及臉頰兩側。

4. 進行整理上色，使小鳥更加人性化，似乎正在發表一場演說。

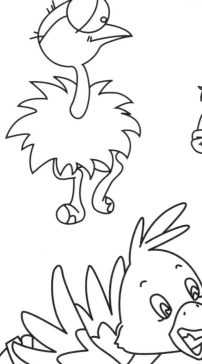

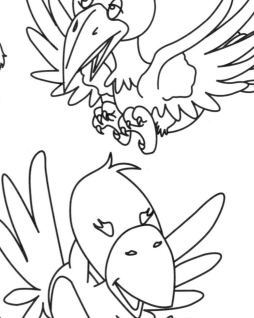

鳥在繪製時經常誇大眼睛及嘴巴。如圓球形的大眼睛，如河馬般的大嘴巴。

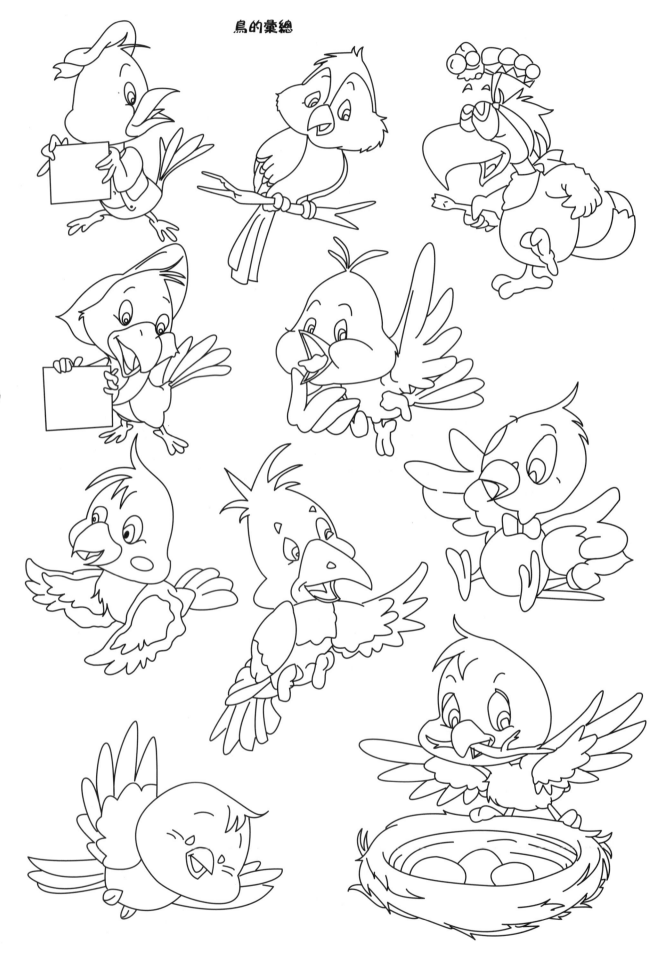

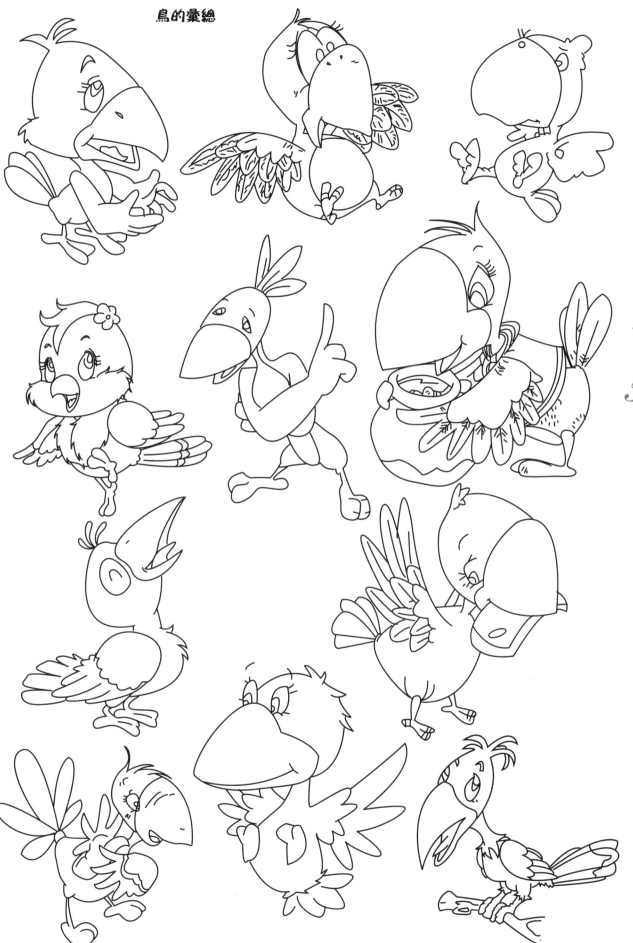

鳥的彙總

第11天
鳥的練習

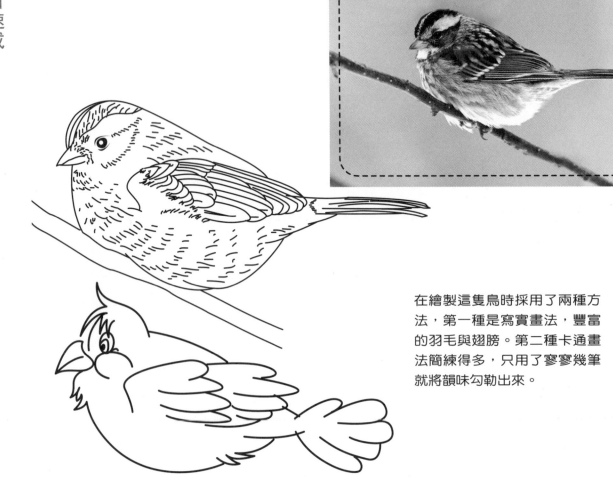

在繪製這隻鳥時採用了兩種方
法，第一種是寫實畫法，豐富
的羽毛與翅膀。第二種卡通畫
法簡練得多，只用了寥寥幾筆
就將韻味勾勒出來。

第12天
狗的繪製

狗

2. 在原有基礎上添加兩個橢圓用來描繪耳朵,同時加上四肢的形狀。將頭部進行編輯分出鼻子、嘴並確定眼睛與眉毛的位置及形態。

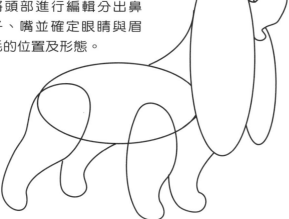

1. 用正圓形表示狗的頭部,用橢圓代表狗的身體,中間的兩條弧線如橋樑一樣連接起頭部與身體,這樣狗的身體外形就基本完成。

3. 將四肢與身體部分結合,形成整體的感覺。細化出腳及腳趾。將眼睛細化並將鼻子具體到位。

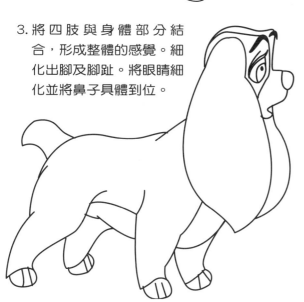

4. 再整理上色,小狗看起來充滿驚喜。這隻小狗毛髮明顯,耳朵大而突出。

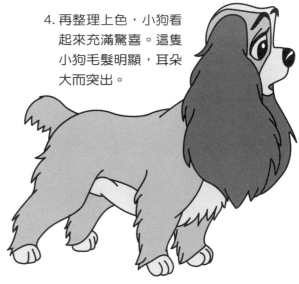

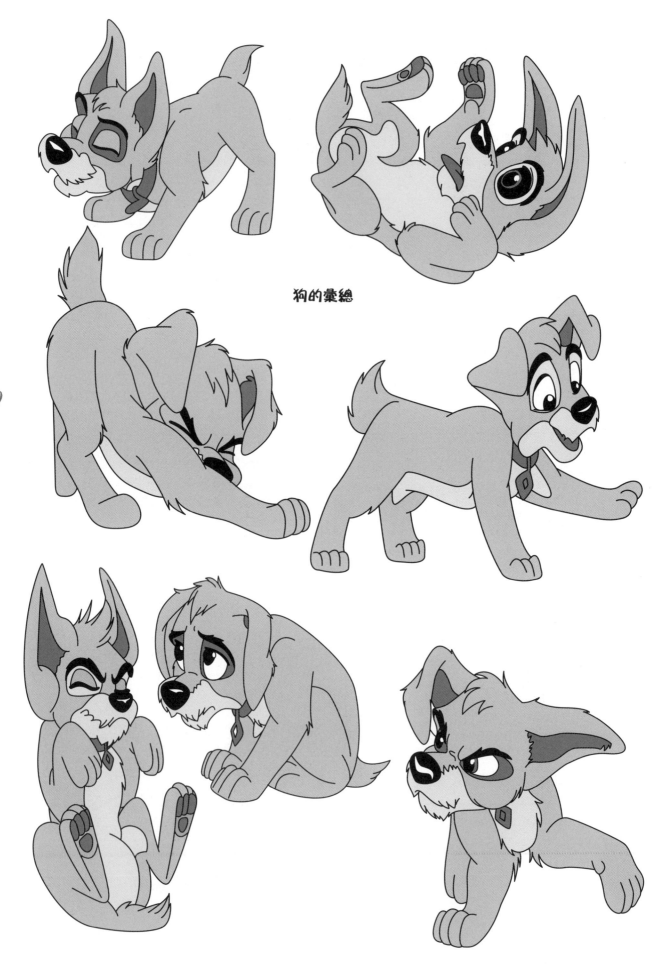

狗的彙總

狗的彙總

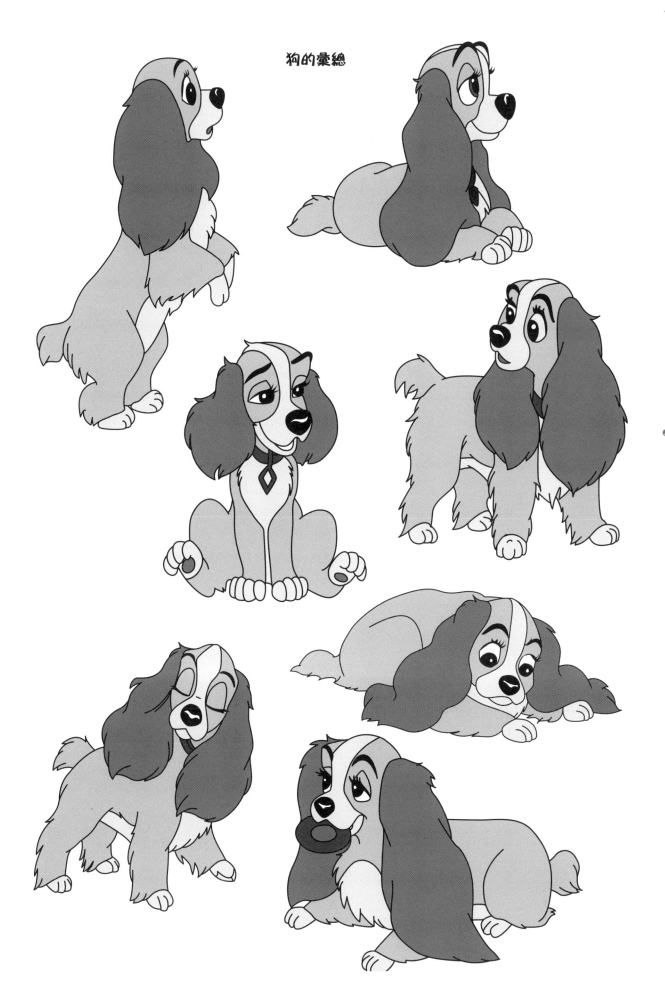

第12天
狗的練習

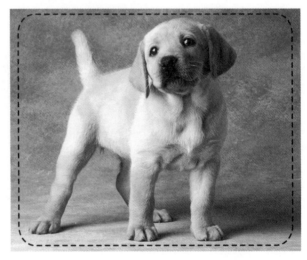

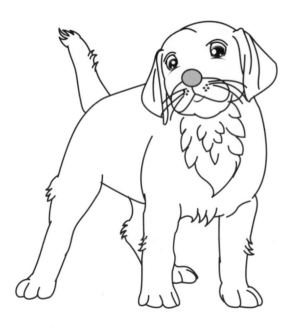

很有性格的狗狗，表情無辜可愛，毛髮很短，繪製時突顯前胸及四肢關節處的毛，整體簡潔明瞭。

第13天
猴子與猩猩
的繪製

猴子

1. 兩個正圓分別代表小猴的頭部及身體，中間的圓柱成為連接的橋樑。

2. 添加四肢並分出手與腳，添加尾巴，將臉部細化，呈現出小猴的臉形與朝向。

3. 區分出面部與頭髮。融合身體與四肢成為統一的整體，細分手腳，並勾勒出懷抱桃子的形狀，體態上呈現出一隻抱著桃子大步奔跑的猴子。

4. 整理並細化眼睛、嘴、手腳，最終完成猴子的繪製。

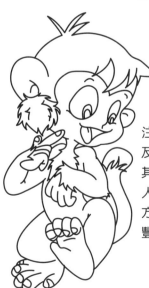

注意猴子的表情及肢體的變化，其四肢基本上與人相似；在表情方面，眼神變化豐富。

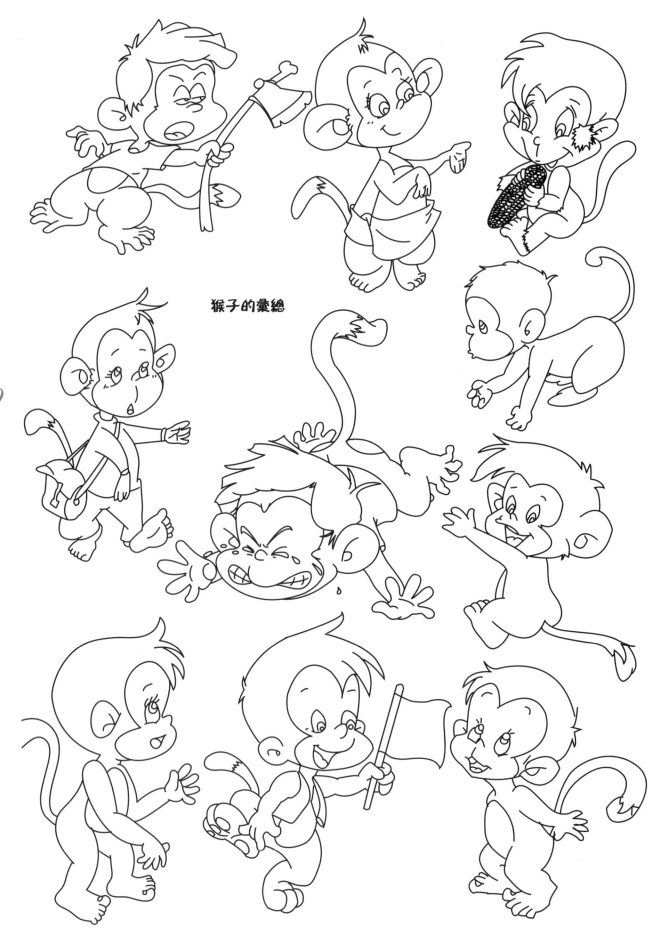

猴子的彙總

猩猩

1. 兩個正圓分別代表猩猩的頭部及身體，中間兩條弧線成為連接的橋樑。

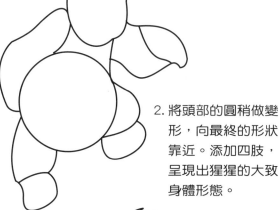

2. 將頭部的圓稍做變形，向最終的形狀靠近。添加四肢，呈現出猩猩的大致身體形態。

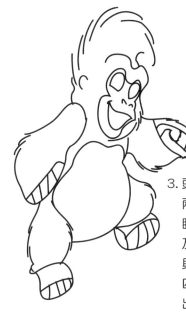

3. 頭部分出臉及毛髮兩部分，並確定眼、鼻、口的位置及大致形態。四肢與身體融合，同時四肢出現毛，並分出大概的趾頭。

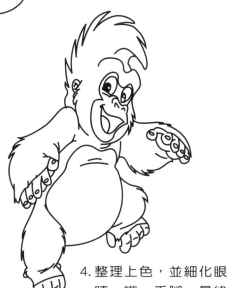

4. 整理上色，並細化眼睛、嘴、手腳，最終完成猩猩的繪製。猩猩的臉形與猴子相比沒有那麼圓，鼻子也較寬大。

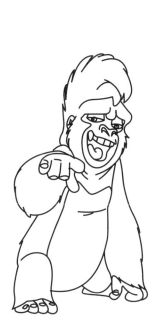

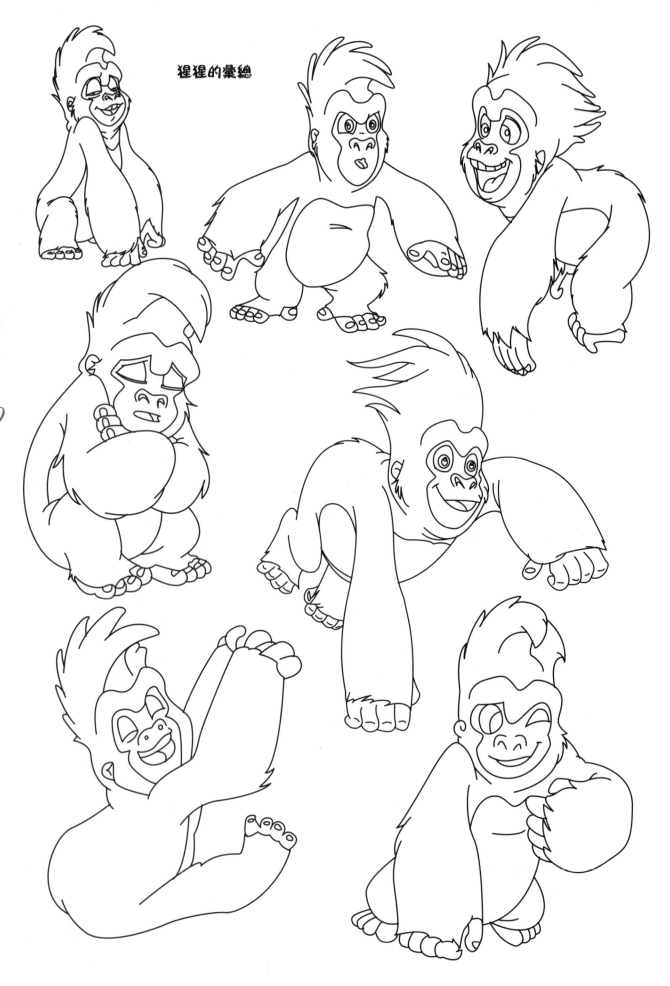

猩猩的彙總

第**13**天
猴子的練習

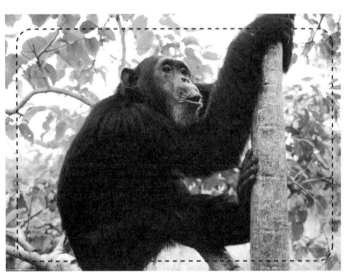

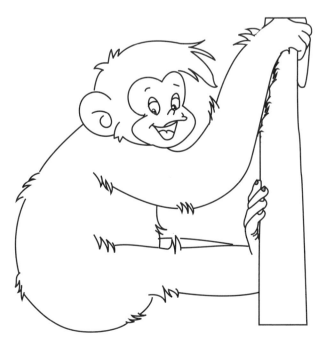

在繪製猴子時，簡練了許多，對於毛的表現並未採用大面積的繪製方法，而是用曲線與小撮毛的匯集，作為表現整體的手段，將面部表情完全卡通化。

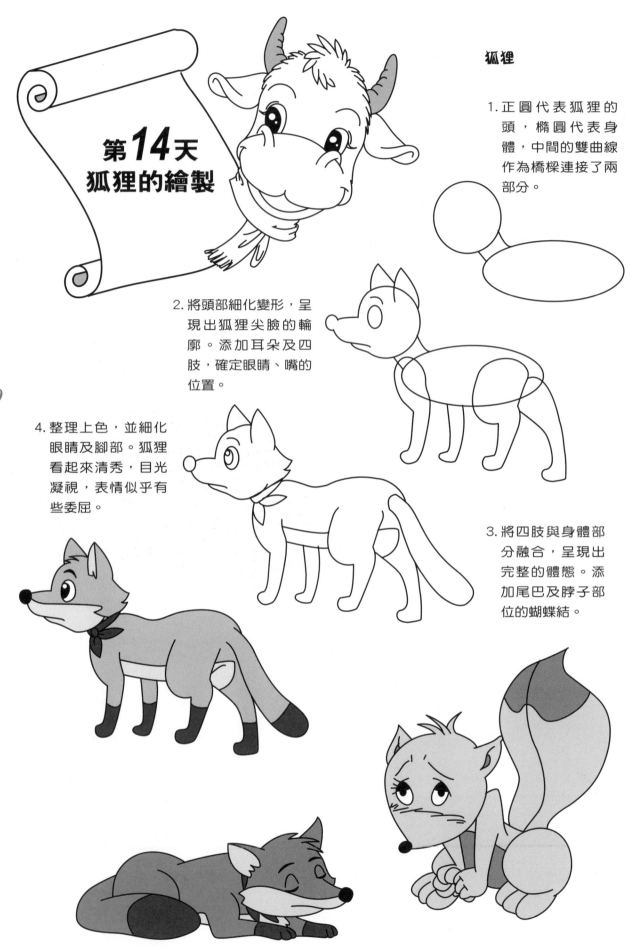

第**14**天
狐狸的繪製

狐狸

1. 正圓代表狐狸的頭，橢圓代表身體，中間的雙曲線作為橋樑連接了兩部分。

2. 將頭部細化變形，呈現出狐狸尖臉的輪廓。添加耳朵及四肢，確定眼睛、嘴的位置。

4. 整理上色，並細化眼睛及腳部。狐狸看起來清秀，目光凝視，表情似乎有些委屈。

3. 將四肢與身體部分融合，呈現出完整的體態。添加尾巴及脖子部位的蝴蝶結。

狐狸的彙總

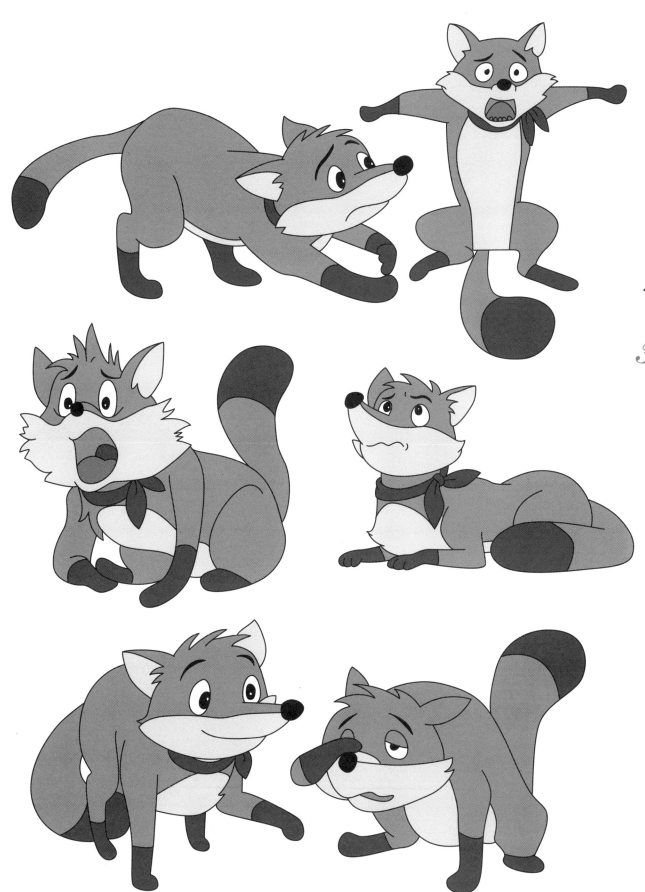

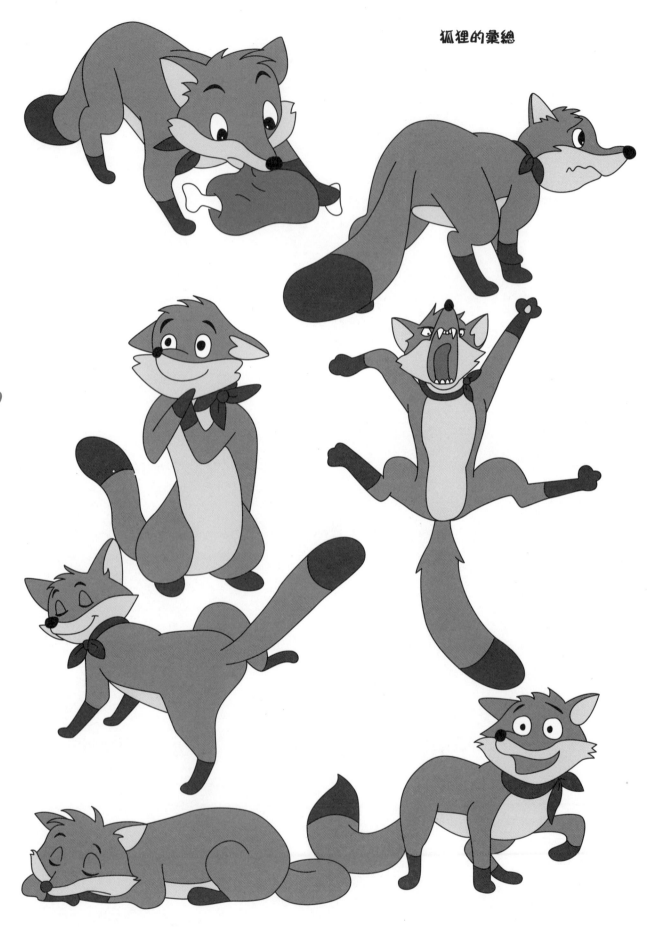

第14天
狐狸的練習

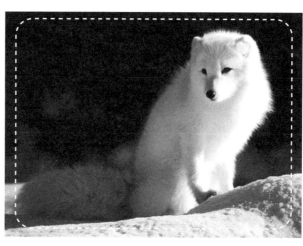

美麗潔白的銀狐。在繪製時將眼睛表現得非常卡通化,神情羞怯,楚楚可憐。全身的毛重點放在胸前及尾巴,簡練概括。

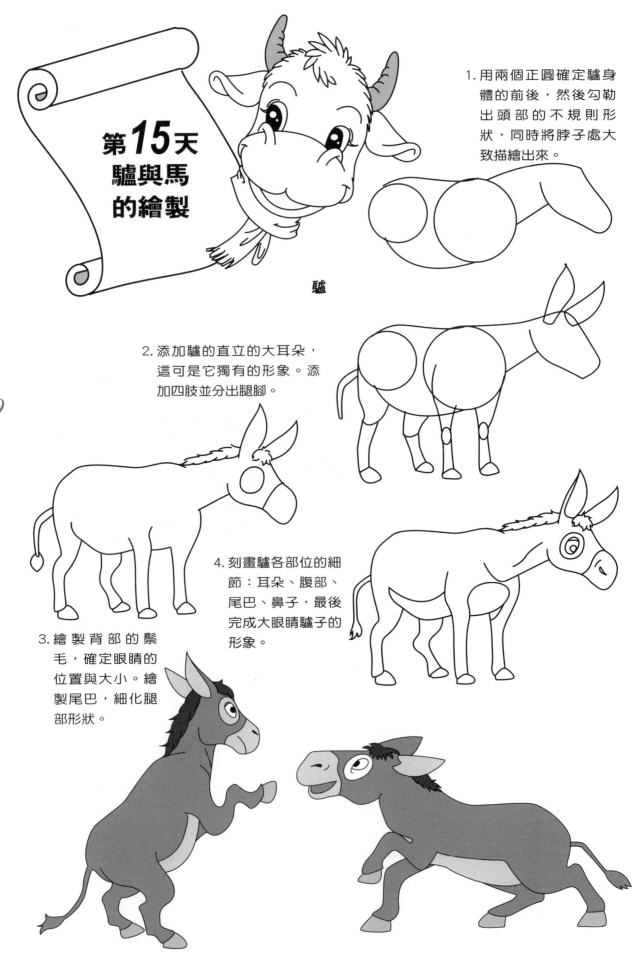

第15天
驢與馬
的繪製

驢

1. 用兩個正圓確定驢身體的前後，然後勾勒出頭部的不規則形狀，同時將脖子處大致描繪出來。

2. 添加驢的直立的大耳朵，這可是它獨有的形象。添加四肢並分出腿腳。

4. 刻畫驢各部位的細節：耳朵、腹部、尾巴、鼻子，最後完成大眼睛驢子的形象。

3. 繪製背部的鬃毛，確定眼睛的位置與大小。繪製尾巴，細化腿部形狀。

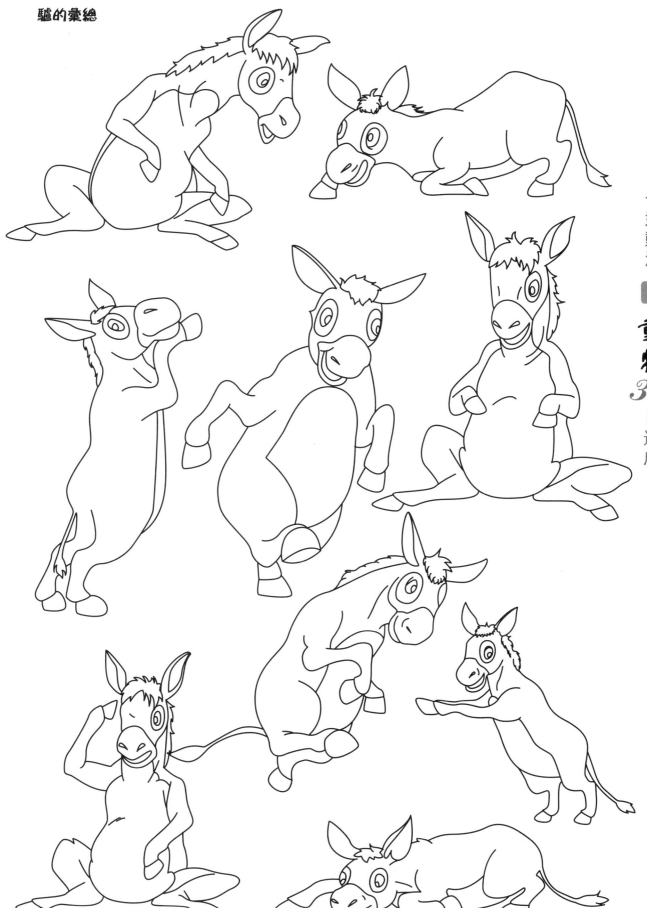

馬

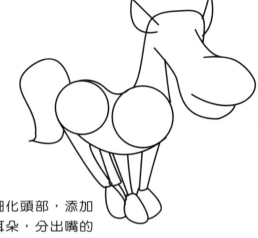

1. 用兩個正圓確定馬身體的前後，然後勾勒出頭部的不規則形狀，同時將脖子處大致描繪出來。顯然這是匹大頭馬噢！

2. 細化頭部，添加耳朵，分出嘴的上下唇。添加四肢及馬尾。

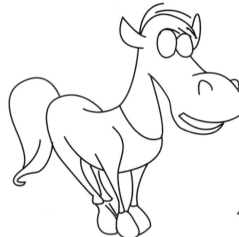

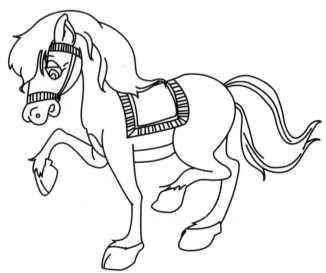

3. 繪製頭部的毛髮，確定眼睛、鼻子的大小及位置；細化馬尾，簡潔且不失動感；腿部及馬蹄清晰明確。

4. 完成各部位的繪製，進行最後的修飾。

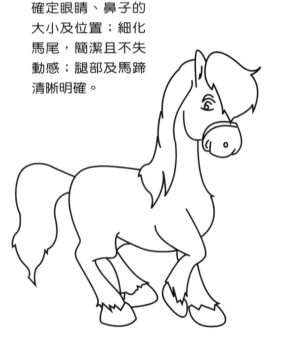

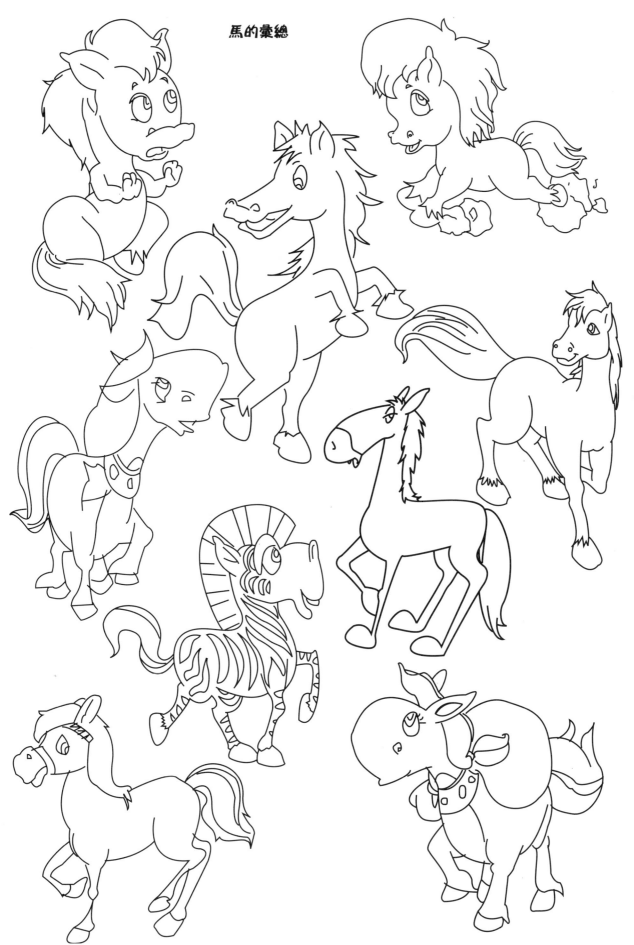

第15天
驢的練習

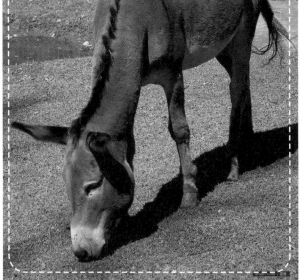

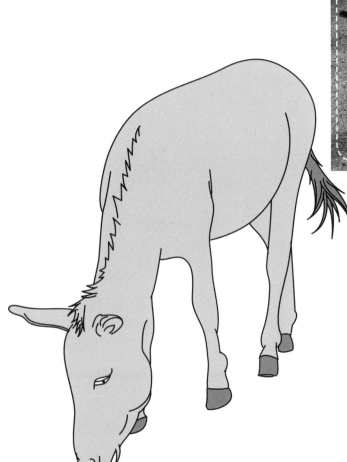

上圖的驢基本是寫實型的。毛髮主要表現在背部的鬃和尾巴。刻畫了耳朵，身體簡潔，用光滑的曲線勾勒了主體形態。面部表情平靜冷漠。

第16天
貓的繪製

貓

1. 用大圓和小圓分別代表貓的頭部及臀部。中間的圓柱體連接了頭與軀幹。

3. 將貓的頭劃分出臉部與額頭部，繪製出眼睛、鼻子、嘴，並添加頂部的毛髮。將四肢與身體部位融合，分出腳趾。

2. 將頭部進行編輯，顯現出貓頭的基本輪廓，確定了眼睛的大小和位置。添加四肢，很明顯看出這是一隻蹲坐著的貓。

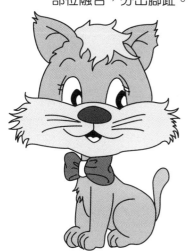

4. 進行整理上色，刻畫出靈氣活現、坐姿狀態下的一隻卡通貓。

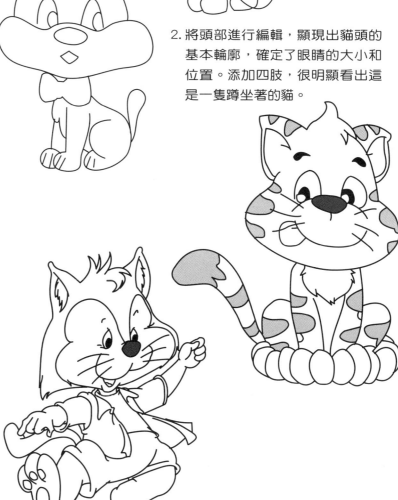

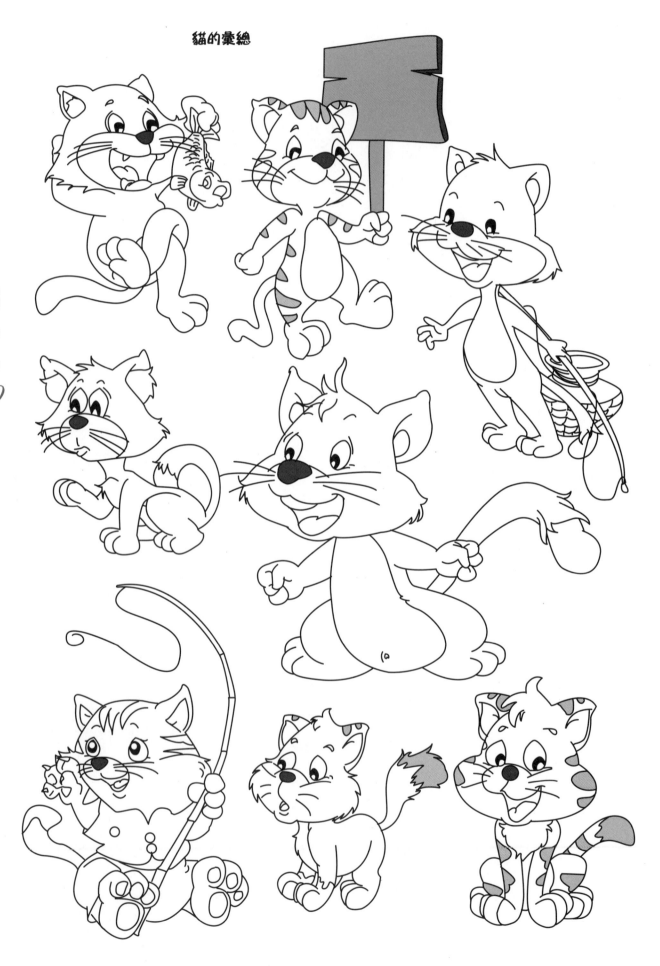

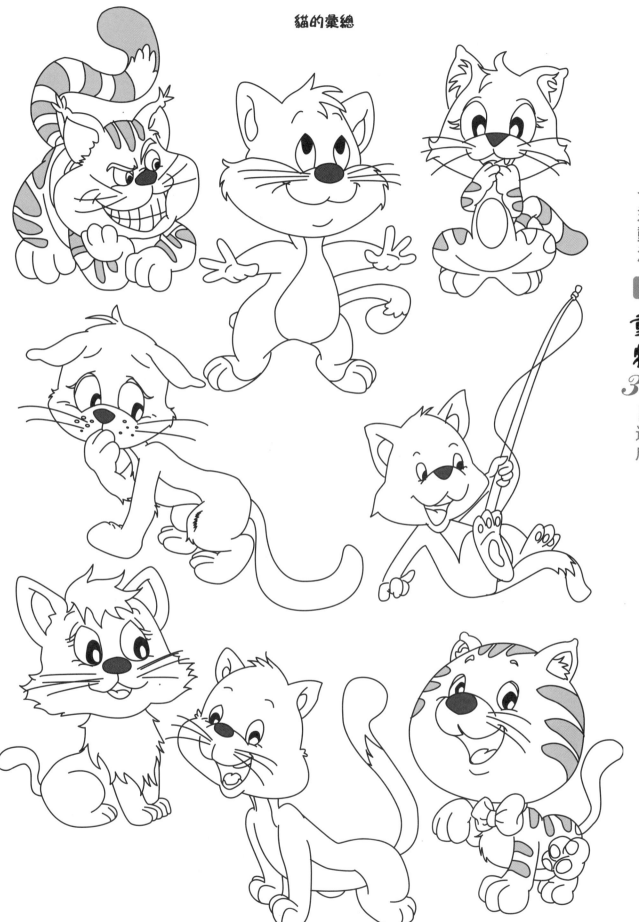

第**16**天
貓的練習

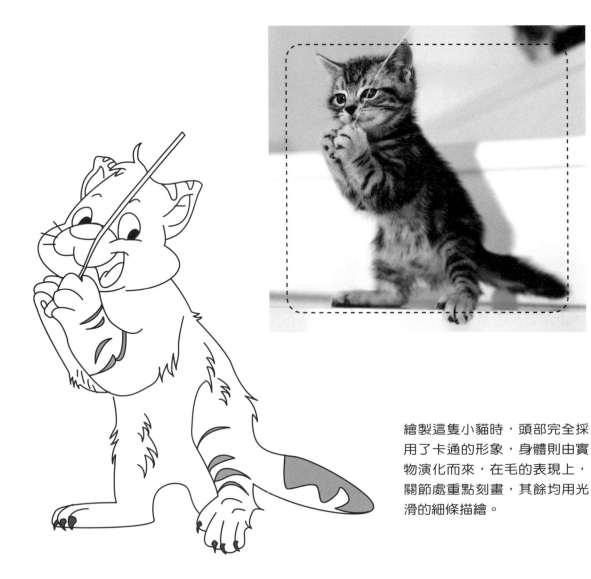

繪製這隻小貓時，頭部完全採用了卡通的形象，身體則由實物演化而來，在毛的表現上，關節處重點刻畫，其餘均用光滑的細條描繪。

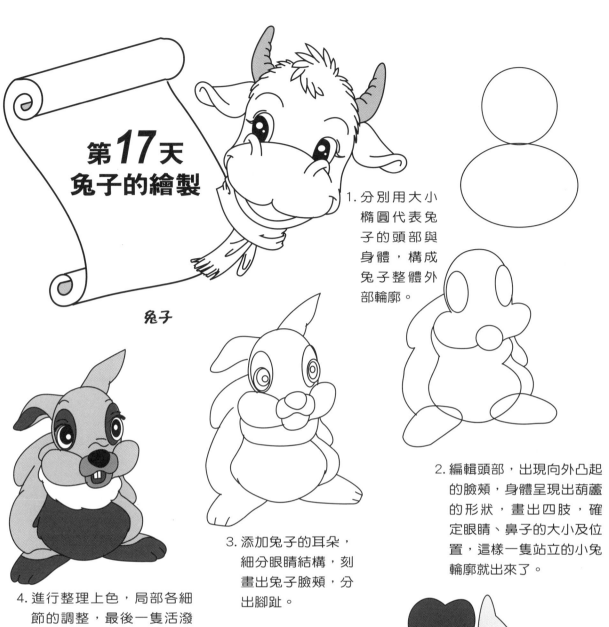

第17天
兔子的繪製

兔子

1. 分別用大小橢圓代表兔子的頭部與身體,構成兔子整體外部輪廓。

2. 編輯頭部,出現向外凸起的臉頰,身體呈現出葫蘆的形狀,畫出四肢,確定眼睛、鼻子的大小及位置,這樣一隻站立的小兔輪廓就出來了。

3. 添加兔子的耳朵,細分眼睛結構,刻畫出兔子臉頰,分出腳趾。

4. 進行整理上色,局部各細節的調整,最後一隻活潑可愛的小兔就繪製完成。

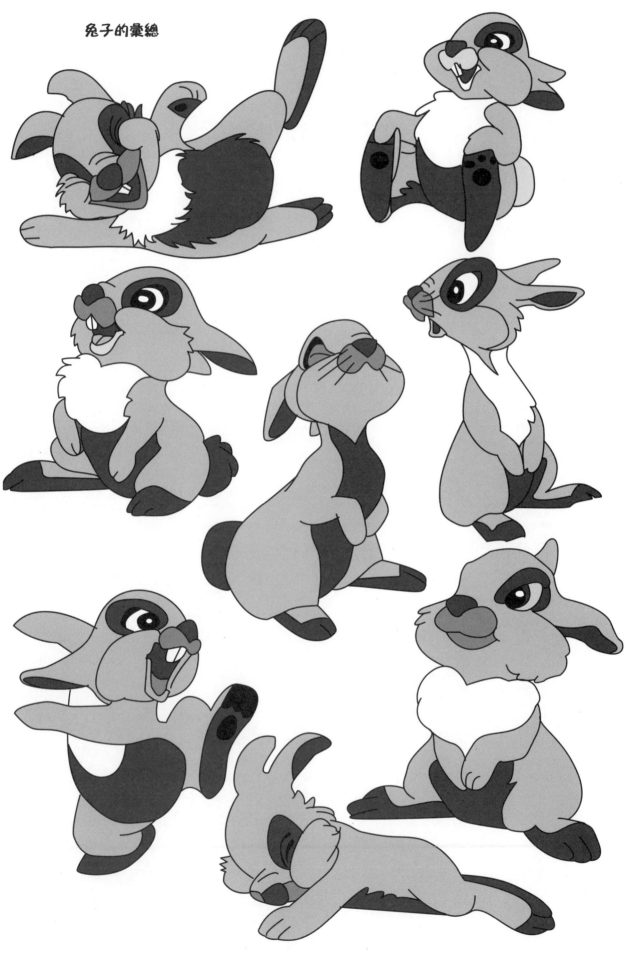

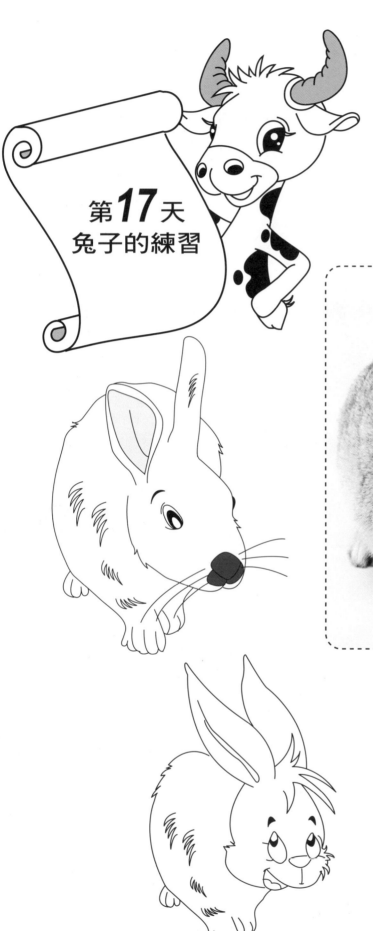

第17天
兔子的練習

在繪製小兔時，採用了寫實型與卡通型兩種方法。第一種方法完全勾勒了兔子的基本輪廓，第二種方法將兔子頭以擬人的方法表現，誇大耳朵、眼睛、嘴巴。無論如何只要能將兔子的特徵表現出來即可。

第18天
犀牛與野豬
的繪製

犀牛

2. 將前面三個基本形狀融合，添加犀牛的獨角，添加四肢，繪製張開的大嘴，這樣，一頭犀牛最初的形象開始了。

1. 犀牛的頭部與身體分別用橢圓來表現，同時背部用三角形刻畫出隆起的山峰。

3. 細化頭部五官。確定眼睛、鼻子、嘴巴的形狀、大小及位置。細分腿部細節及腳趾。

4. 進行整理上色，完善各部分細節，最終一頭表情吃驚的犀牛就呈現出來了。

犀牛的特徵就在於它鼻頭上的角、笨重的身體及厚實的皮膚。

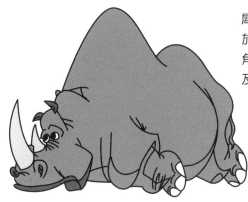

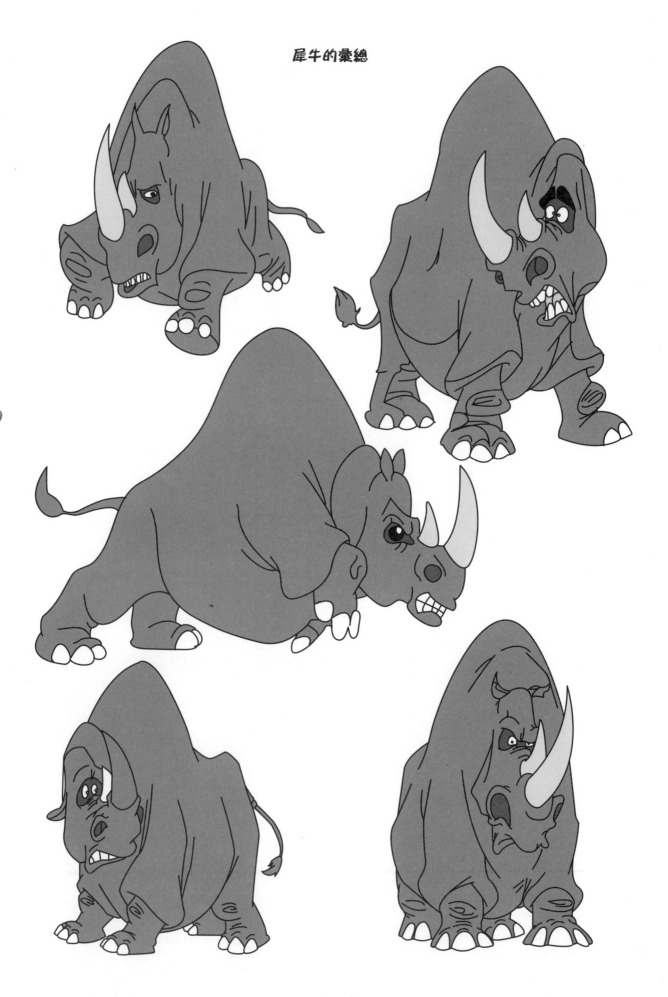

野豬

1.野豬的頭部也是從圓形開始的，身體也是由橢圓來起步的。

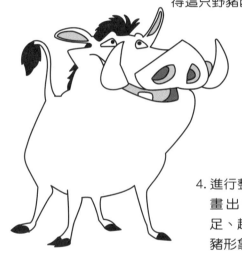

2.當將前兩個最基本的形狀融合並添加四肢後，野豬的身體形態確別有一番味道，很有趣。繪製頭部五官，添加野豬獨有的大鼻子及兩側獠牙，小眼睛的確定與大鼻孔的對應使得這只野豬幽默滑稽。

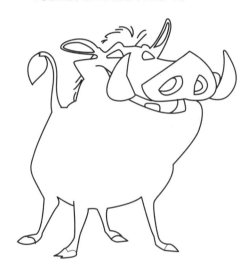

3. 添加各部位細節，尤其對面部的處理，毛髮的繪製，使野豬更加生動有趣。

4. 進行整理上色，刻畫出一頭靈氣十足、趣味盎然的野豬形象。

野豬與家豬最大的區別在於：體型更加威猛，長著時刻能防犯侵害的獠牙。

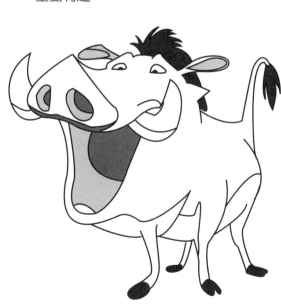

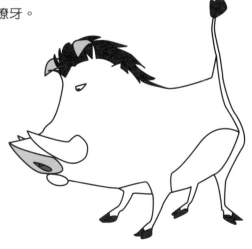

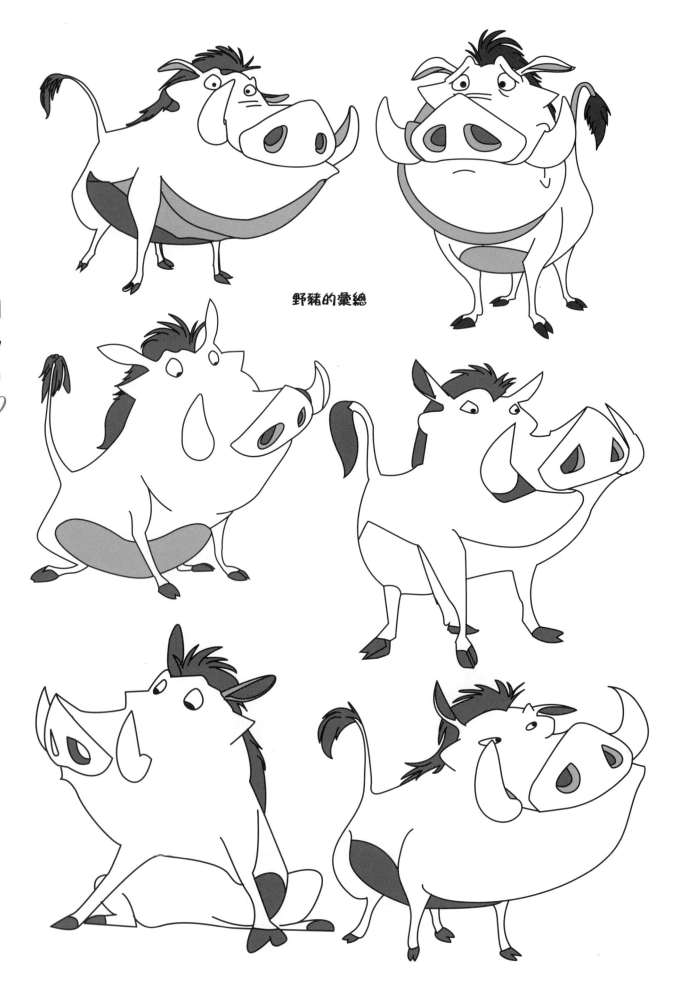

野豬的彙總

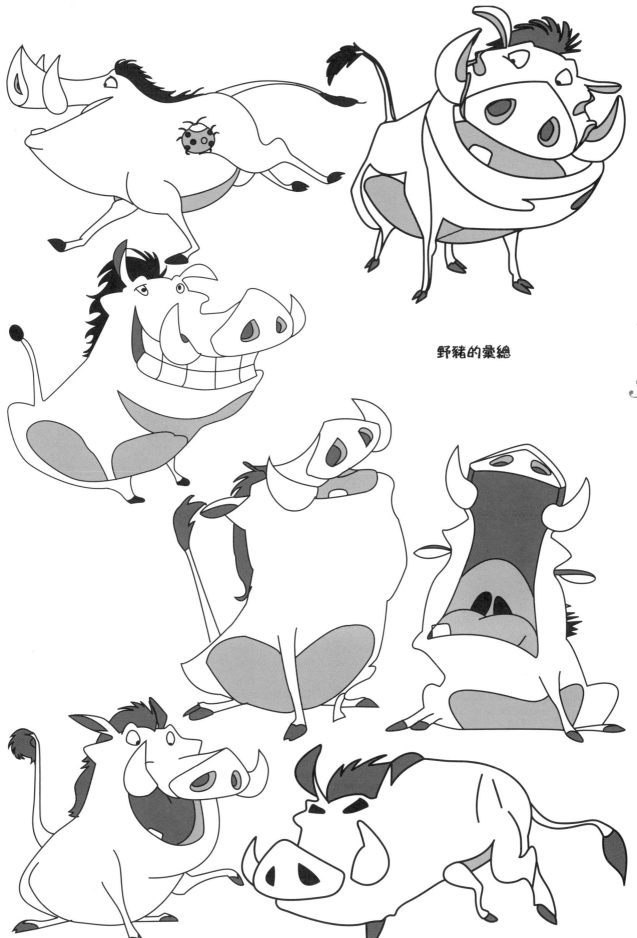

野豬的彙總

第18天
犀牛的練習

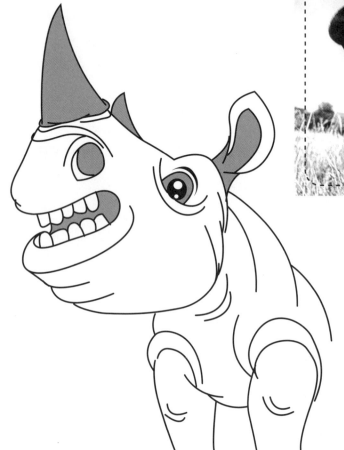

在繪製這頭犀牛時,我們重點放在犀牛的獨有的角上,同時誇大眼睛,使其看上去笨重渾厚。

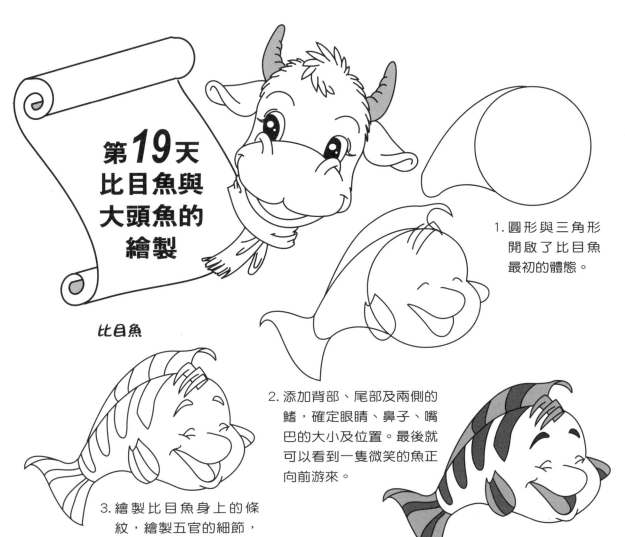

第19天
比目魚與
大頭魚的
繪製

1. 圓形與三角形開啟了比目魚最初的體態。

比目魚

2. 添加背部、尾部及兩側的鰭，確定眼睛、鼻子、嘴巴的大小及位置。最後就可以看到一隻微笑的魚正向前游來。

3. 繪製比目魚身上的條紋，繪製五官的細節，使其更加生動形象。

4. 進行整理上色，完成最終的效果。

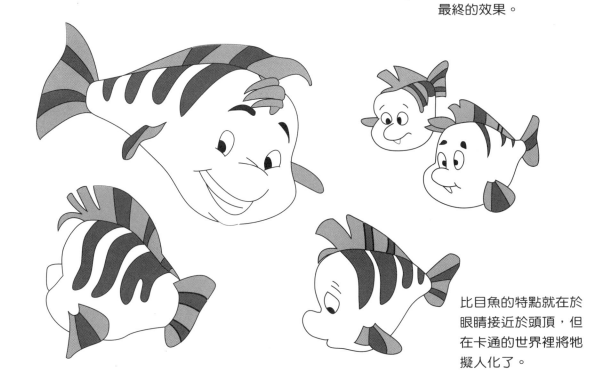

比目魚的特點就在於眼睛接近於頭頂，但在卡通的世界裡將牠擬人化了。

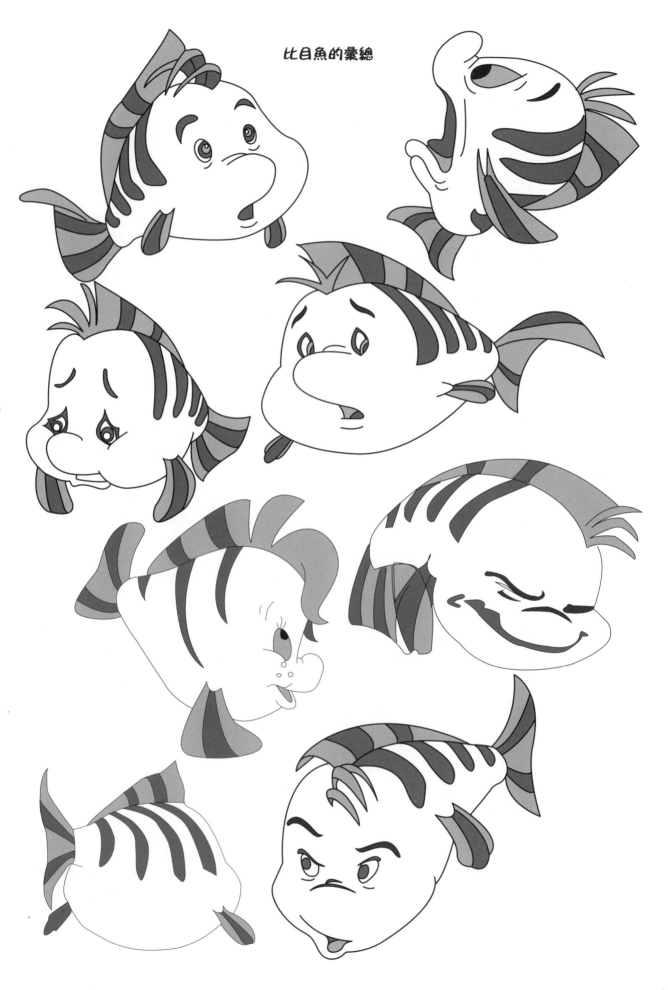

比目魚的彙總

大頭魚

1. 以圓形與三角形建構大頭魚最初的體態，乍看與比目魚相似，但不同的是體態稍有不同。

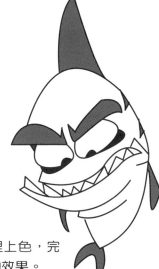

2. 融合兩個形狀成梭形，添加尾部與背部的鰭。確定眼睛、眉毛、嘴巴的大小及位置。

3. 刻畫面部細節，添加牙齒、眼珠。一條面目猙獰的大頭魚就出現了。

4. 進行整理上色，完成最終的效果。

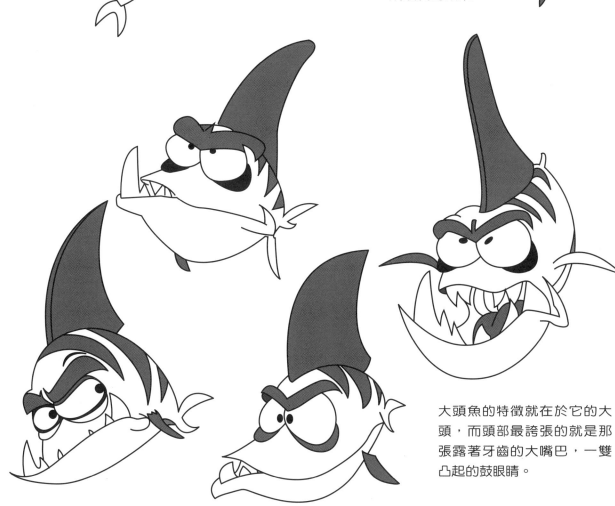

大頭魚的特徵就在於它的大頭，而頭部最誇張的就是那張露著牙齒的大嘴巴，一雙凸起的鼓眼睛。

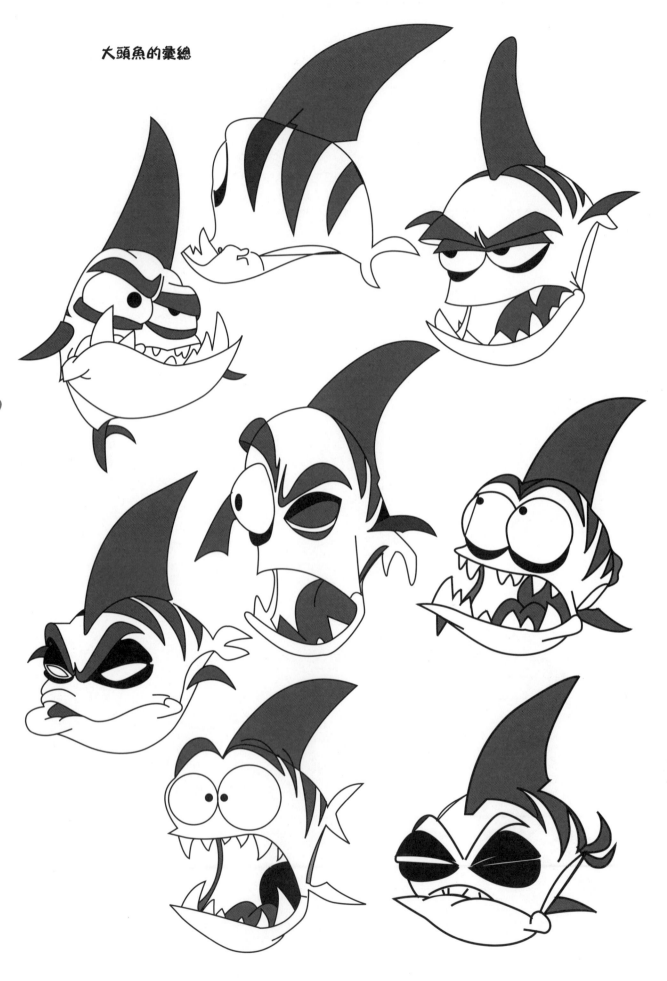

大頭魚的彙總

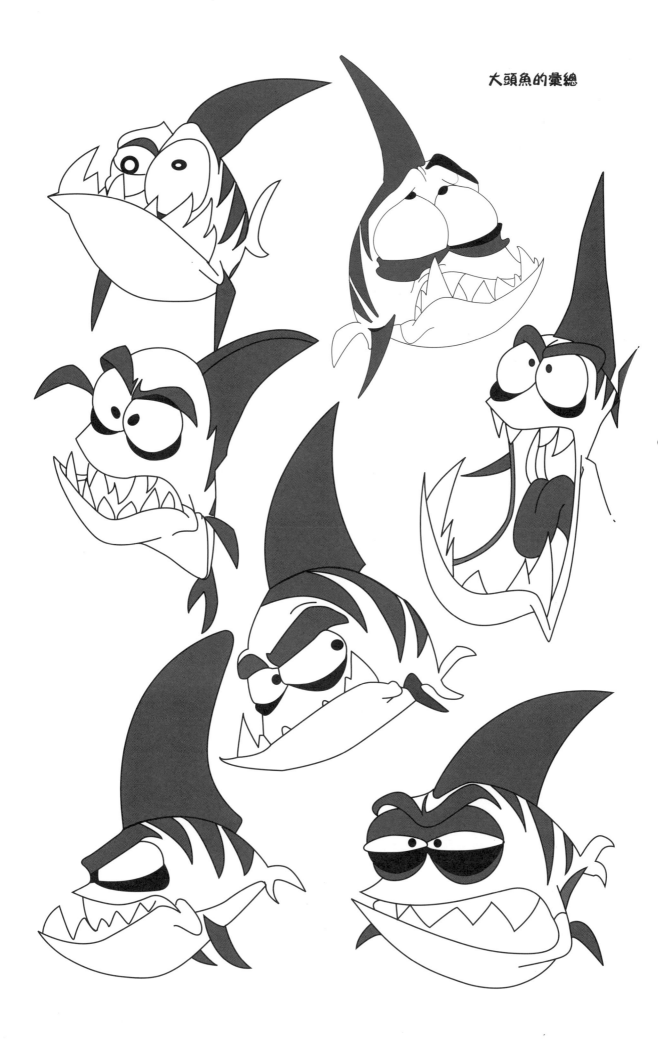

第**19**天
魚的練習

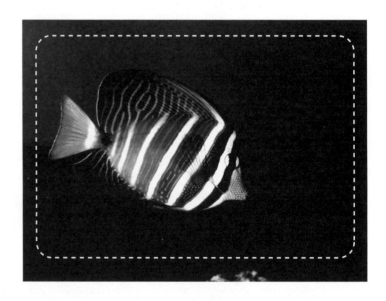

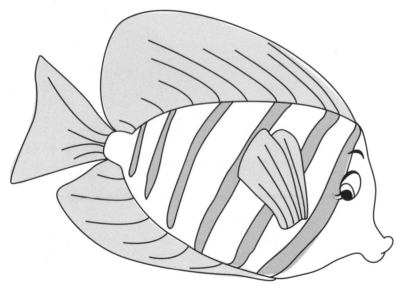

美麗的魚兒在水中自由地遊動。描繪了美麗的條紋衣，美麗的大眼睛，時刻想親吻世界的唇。

第20天
大象的繪製

大象

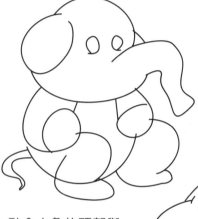

2. 將頭部進行編輯，顯現出大象頭部的基本輪廓。添加耳朵、尾巴及四肢，確定眼睛的大小和位置。可明顯看出這是蹲坐著的象。

1. 除了用兩個圓繪製最初的頭部與身體外，用了一條變了形的圓管刻畫了最初的象鼻子。

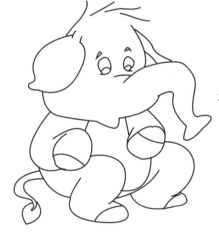

3. 融合大象的頭部與身體，四肢更加自然地與身體相貼。細化面部五官，大象看起來更加形象具體了。

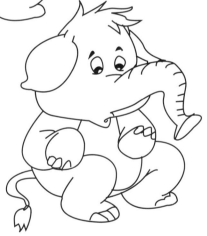

4. 進行整理上色，完成蹲坐著的象。

大象離不開它特有的長鼻子，厚重的身體。

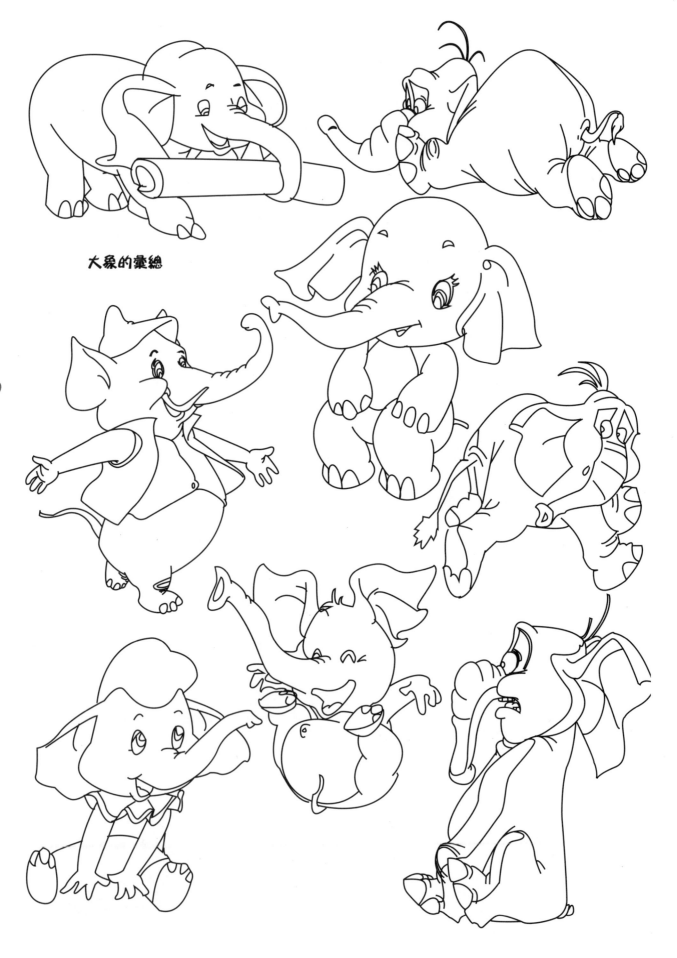

大象的彙總

大象的彙總

第**20**天
象的練習

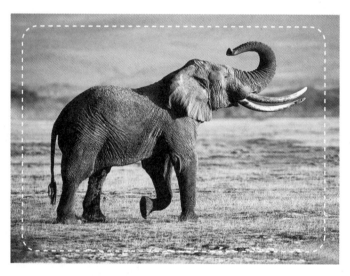

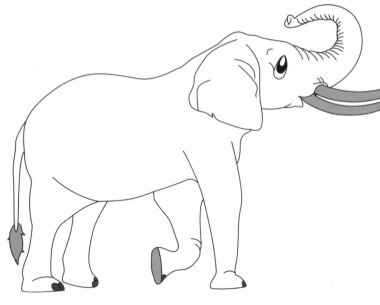

完全寫實性地描繪了大象的形態。注意眼睛部分的卡通化。同時強調了兩顆外露的長牙，這說明了為什麼它們是幫助人類的最好的舉重大師，當然還離不開它那特有的長鼻子。

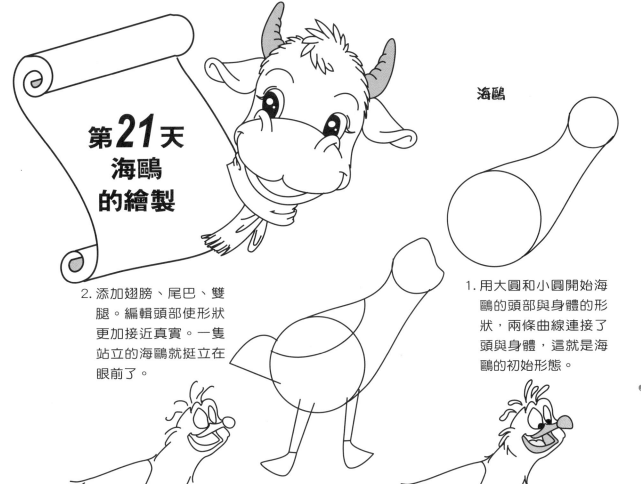

第21天 海鷗 的繪製

海鷗

1. 用大圓和小圓開始海鷗的頭部與身體的形狀，兩條曲線連接了頭與身體，這就是海鷗的初始形態。

2. 添加翅膀、尾巴、雙腿。編輯頭部使形狀更加接近真實。一隻站立的海鷗就挺立在眼前了。

3. 描繪羽毛，確定眼睛、鼻子、嘴巴的位置及大小，刻畫腳部的蹼。

4. 整理並進行上色，完成一隻正在說話的海鷗。

海鷗的特徵與雞非常相似，但翅膀比雞在動畫中的表現更加生動。

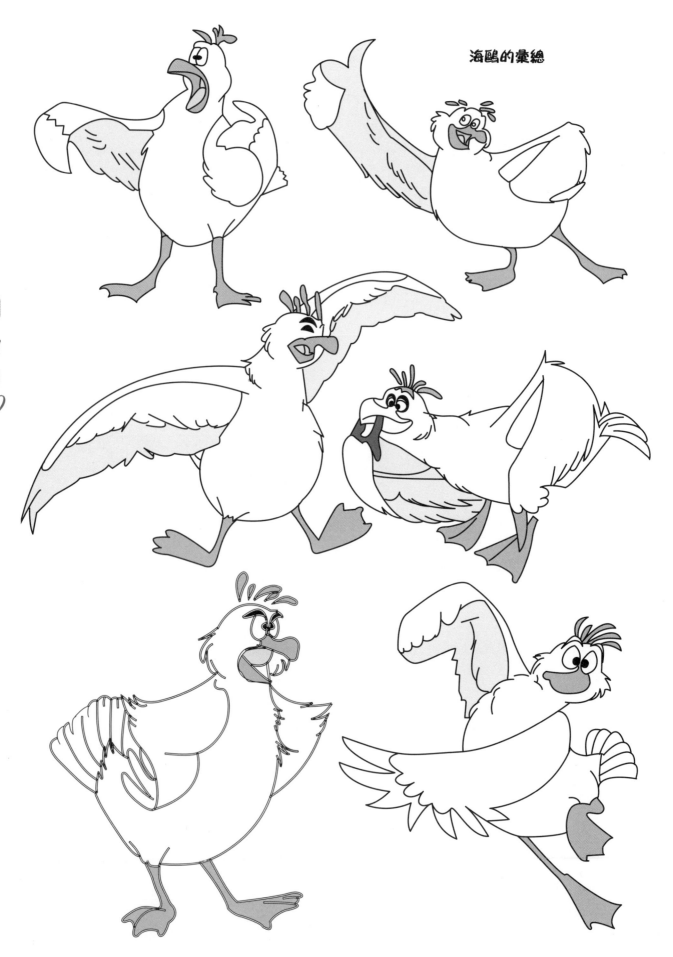

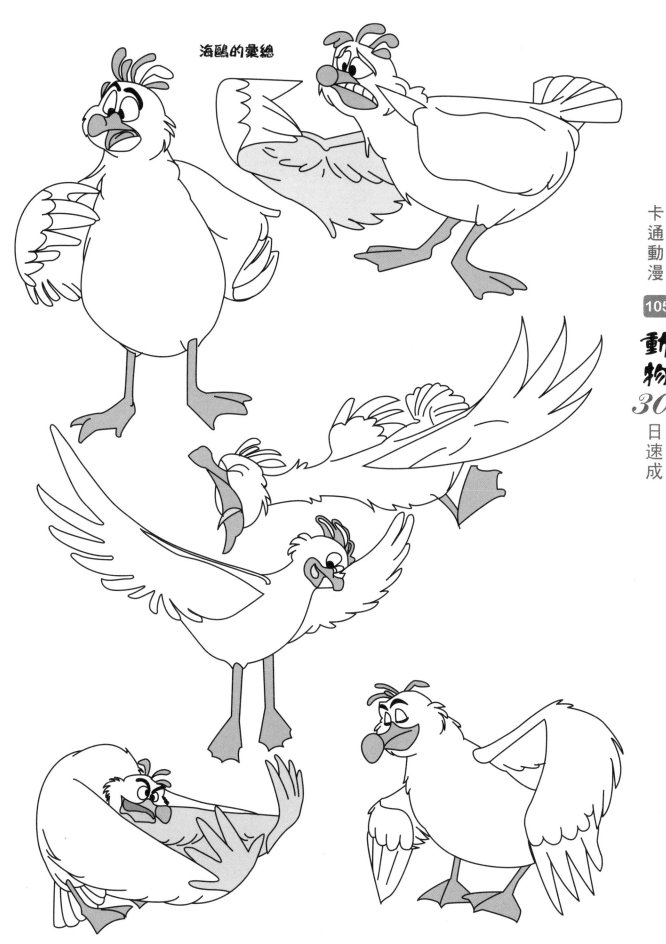

海鷗的彙總

第21天
海鷗的練習

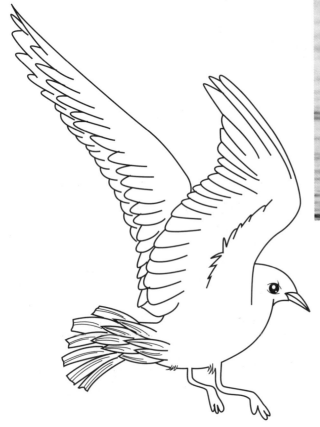

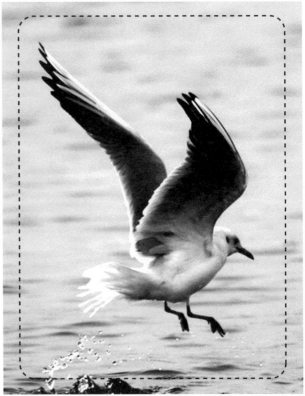

這隻似乎要停靠下來的海鷗，張開了雙翅，腳掌在尋找停留地。繪製時細化了翅膀及尾部羽毛，雙目明亮有神。

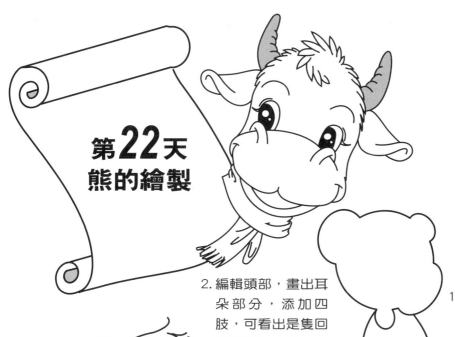

熊

第22天
熊的繪製

2. 編輯頭部，畫出耳朵部分，添加四肢，可看出是隻回頭張望的小熊。

1. 兩個橢圓就能刻畫出小熊胖呼呼的身體雛形。

3. 繪製頭部及臉頰周圍的毛髮，確定眼睛、鼻子、嘴巴的形狀及位置。將四肢與身體融合，分出腳趾。

4. 進行整理上色，最終出現一隻回頭張望坐著的小熊。

熊的形象其實與現實世界有些區別，在動漫卡通世界中，它們總是給人親切、憨厚、質樸的感覺。

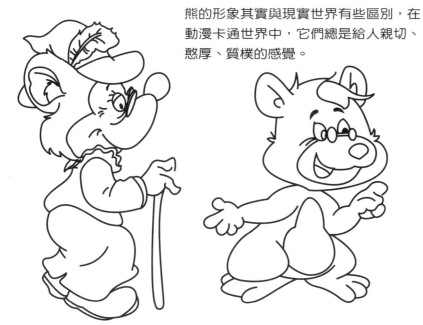

第**22**天
熊的練習

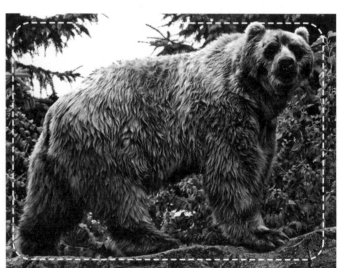

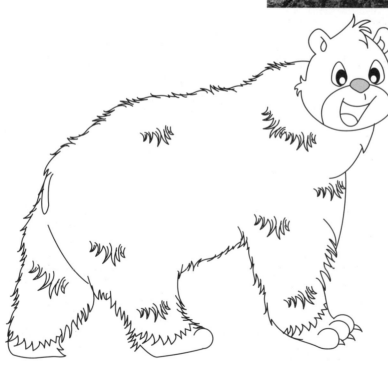

全身長滿厚毛的大熊邊走邊望。
在繪製時強調了全身是毛的感
覺,卻並未真的畫滿周身,只在
重點部分點到為止。將頭部表情
完全轉為卡通形式。

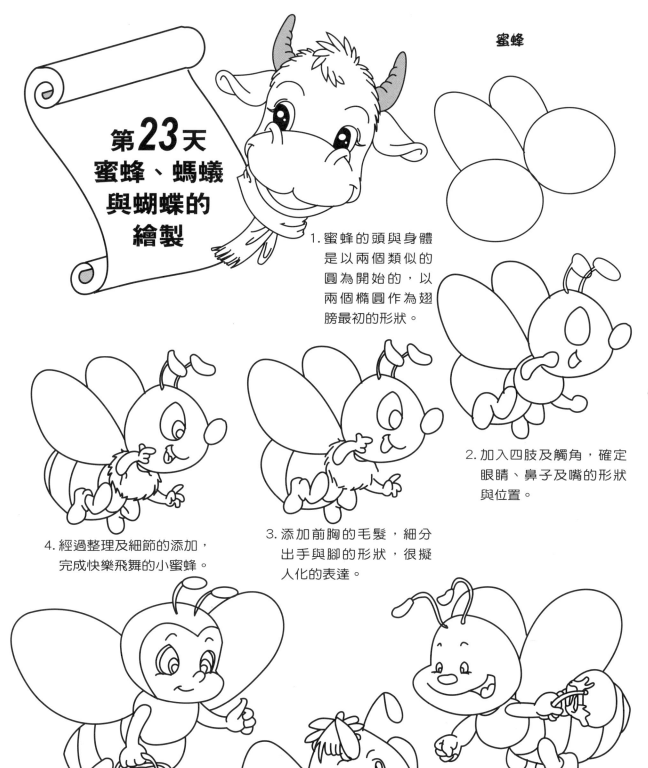

第23天
蜜蜂、螞蟻與蝴蝶的繪製

蜜蜂

1. 蜜蜂的頭與身體是以兩個類似的圓為開始的，以兩個橢圓作為翅膀最初的形狀。

2. 加入四肢及觸角，確定眼睛、鼻子及嘴的形狀與位置。

3. 添加前胸的毛髮，細分出手與腳的形狀，很擬人化的表達。

4. 經過整理及細節的添加，完成快樂飛舞的小蜜蜂。

小蜜蜂在卡通形象中如同現實世界，團結勤奮。因此它們總會長著人類的手和腳，每天都辛勤工作著。

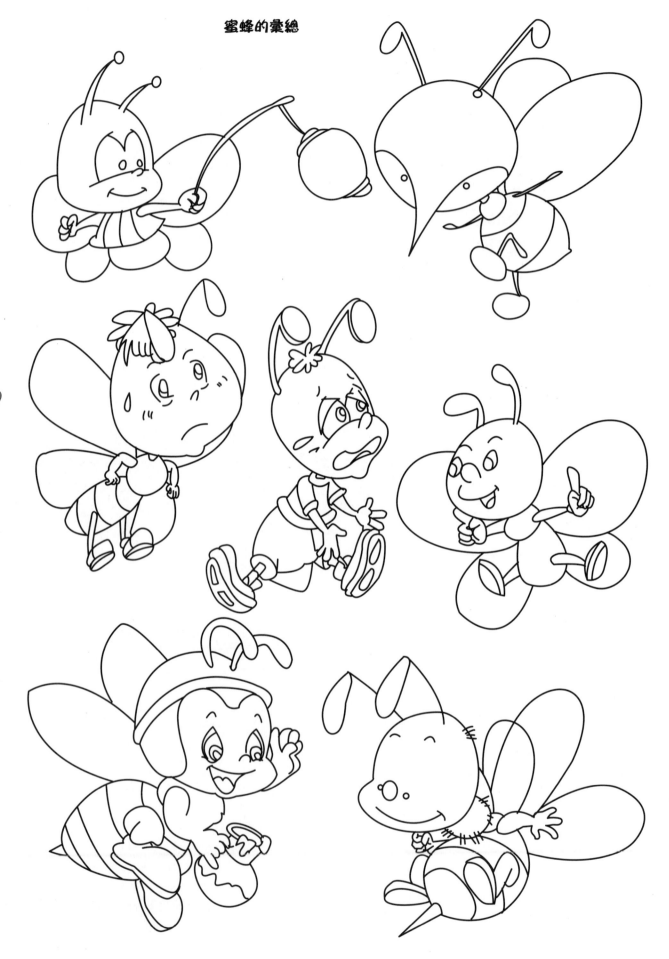

螞蟻的彙總

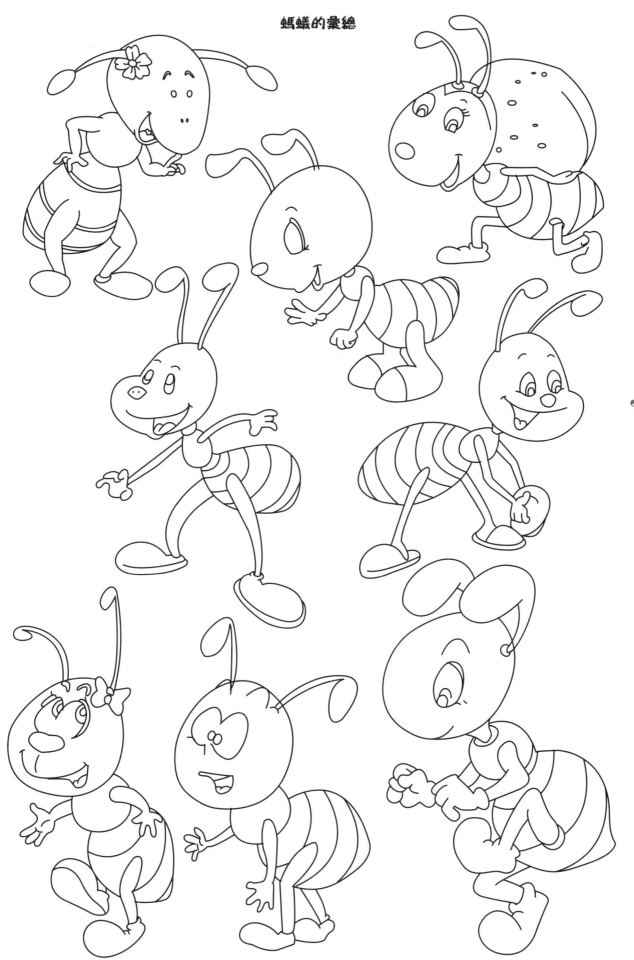

蝴蝶

1. 首先要展現出美麗的翅膀，因此採用了兩個橢圓，當然作了變形，頭部及身體依然是圓形和橢圓形。

3. 翅膀上開始出現髮狀紋理，並可以看到身體分出的節，尾部的凸起明顯可見。

4. 繪製翅膀中鋪展的斑紋，再仔細整理各部位，一隻美麗的蝴蝶就展現在眼前了。

2. 將蝴蝶的頭部劃分，確定大眼睛及嘴巴；然後開始繪製身上的條紋。

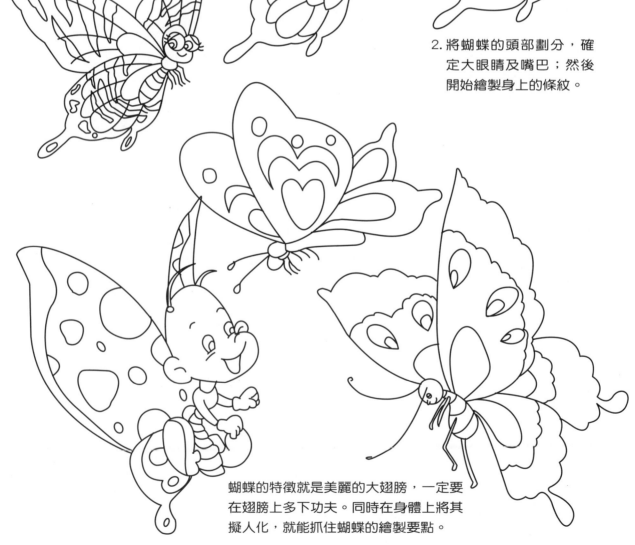

蝴蝶的特徵就是美麗的大翅膀，一定要在翅膀上多下功夫。同時在身體上將其擬人化，就能抓住蝴蝶的繪製要點。

第23天
螞蟻的練習

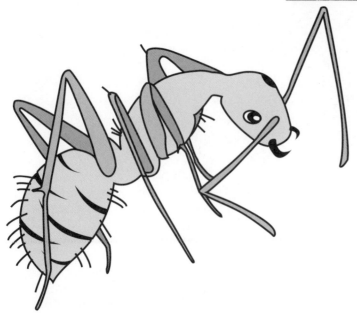

一隻在陽光下晶瑩透明的螞蟻。在繪製時基本上就是寫實的完成,刻畫了身體上的腿腳及腹部的紋理;眼睛則做了卡通化的處理。

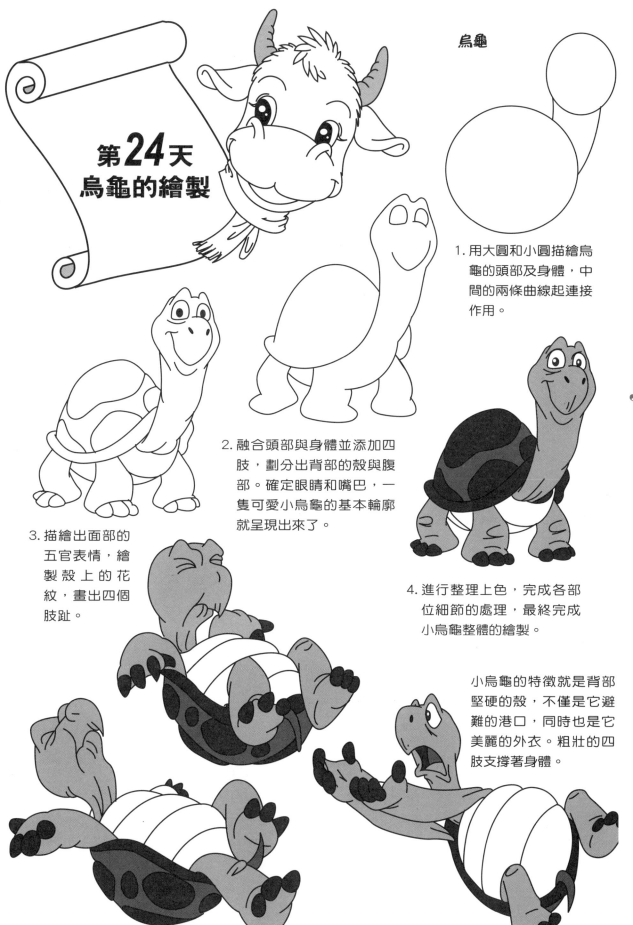

烏龜

第24天
烏龜的繪製

1. 用大圓和小圓描繪烏龜的頭部及身體,中間的兩條曲線起連接作用。

2. 融合頭部與身體並添加四肢,劃分出背部的殼與腹部。確定眼睛和嘴巴,一隻可愛小烏龜的基本輪廓就呈現出來了。

3. 描繪出面部的五官表情,繪製殼上的花紋,畫出四個肢趾。

4. 進行整理上色,完成各部位細節的處理,最終完成小烏龜整體的繪製。

小烏龜的特徵就是背部堅硬的殼,不僅是它避難的港口,同時也是它美麗的外衣。粗壯的四肢支撐著身體。

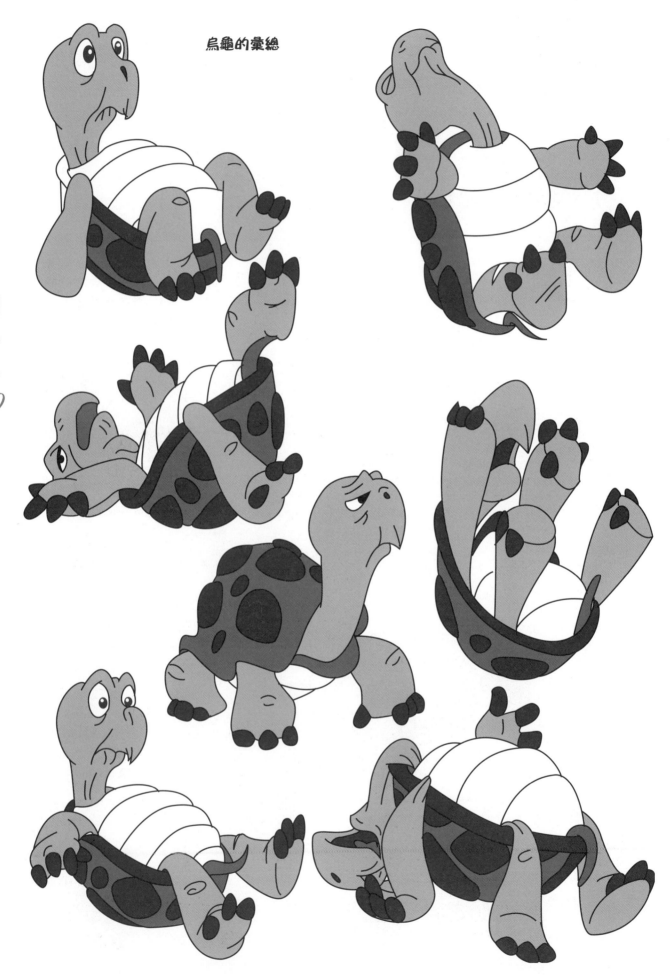

烏龜的彙總

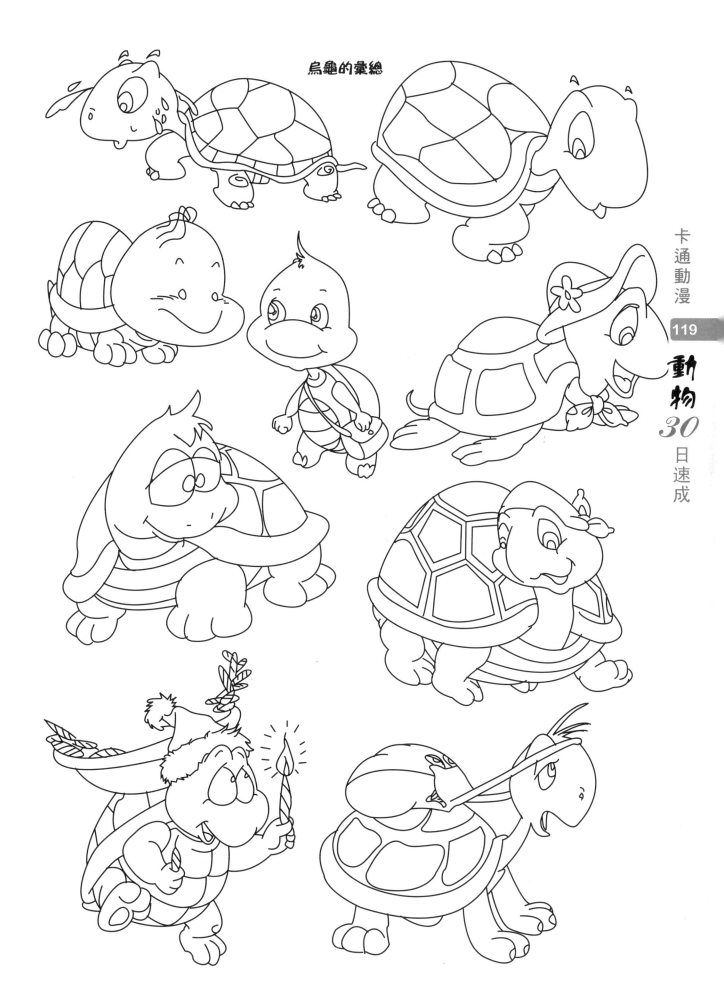

烏龜的彙總

第**24**天
烏龜的練習

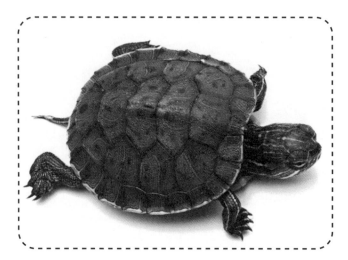

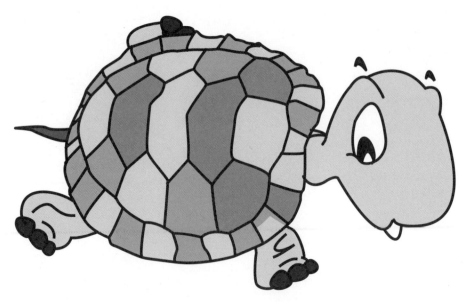

在繪製這隻小烏龜時我們將它完全卡通化了。重點描繪它的外殼,漂亮的井字花紋以及大眼睛。

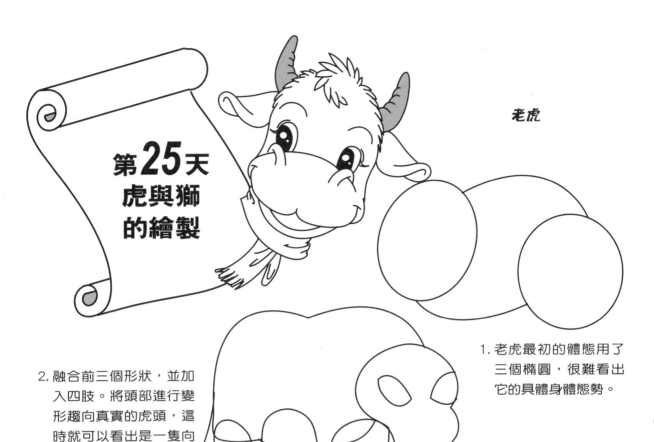

第25天
虎與獅
的繪製

老虎

1. 老虎最初的體態用了三個橢圓，很難看出它的具體身體態勢。

2. 融合前三個形狀，並加入四肢。將頭部進行變形趨向真實的虎頭，這時就可以看出是一隻向前邁步的老虎。

4. 經過整理上色，完成一隻威武的老虎。

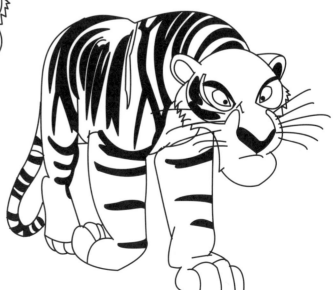

3. 進行細節的繪製，完成虎頭的面部描繪：耳朵、鼻子、眼睛、嘴巴。繪製老虎身上的條紋，細分出腳趾。

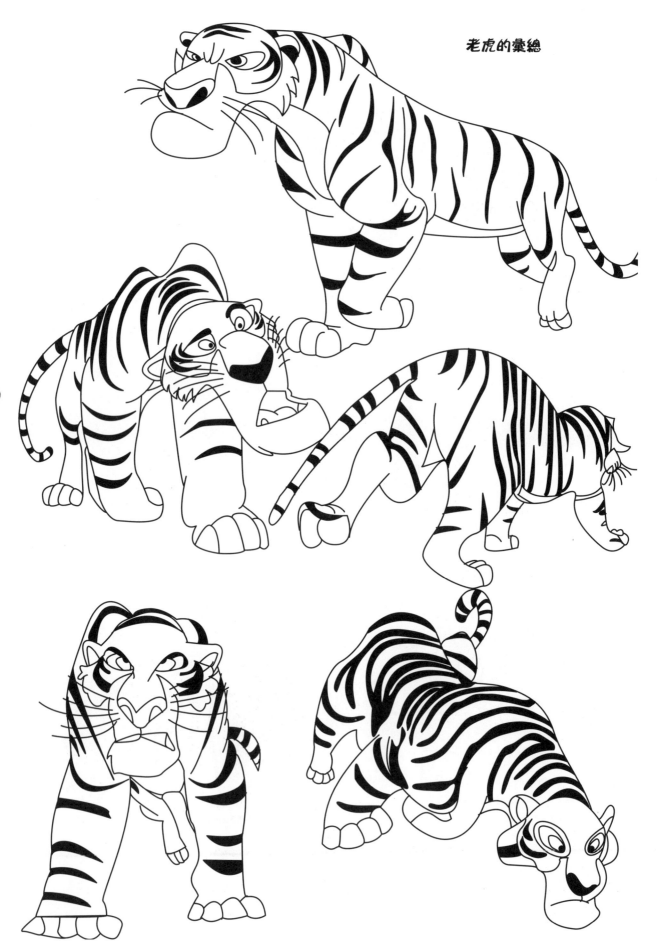

獅子

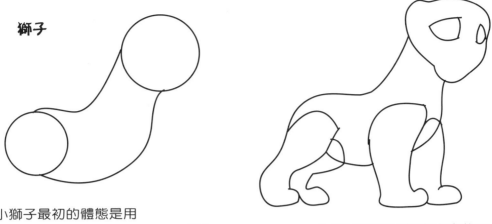

1. 小獅子最初的體態是用兩個圓及中間變形的彎管構成，看得出它昂首挺胸。

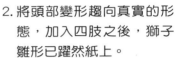

2. 將頭部變形趨向真實的形態，加入四肢之後，獅子雛形已躍然紙上。

3. 細緻地刻畫頭部五官細節，描繪出眼睛、鼻子、嘴巴的形態及位置。添加尾巴，四肢與身體融合並分出腳趾。

4. 描繪毛髮並進行整理上色，最終畫出一隻可愛的小獅子。

幼獅的特徵在於它不像大獅子擁有濃密的毛髮，但在體態上緊湊結實，四個腳掌厚實。

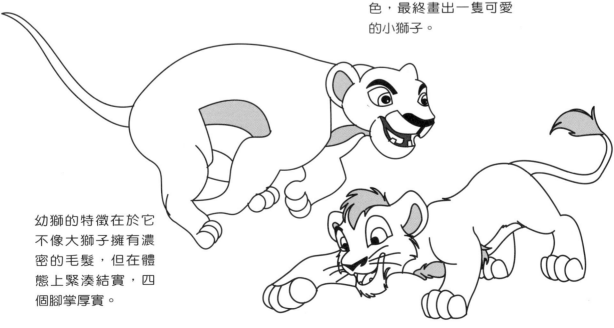

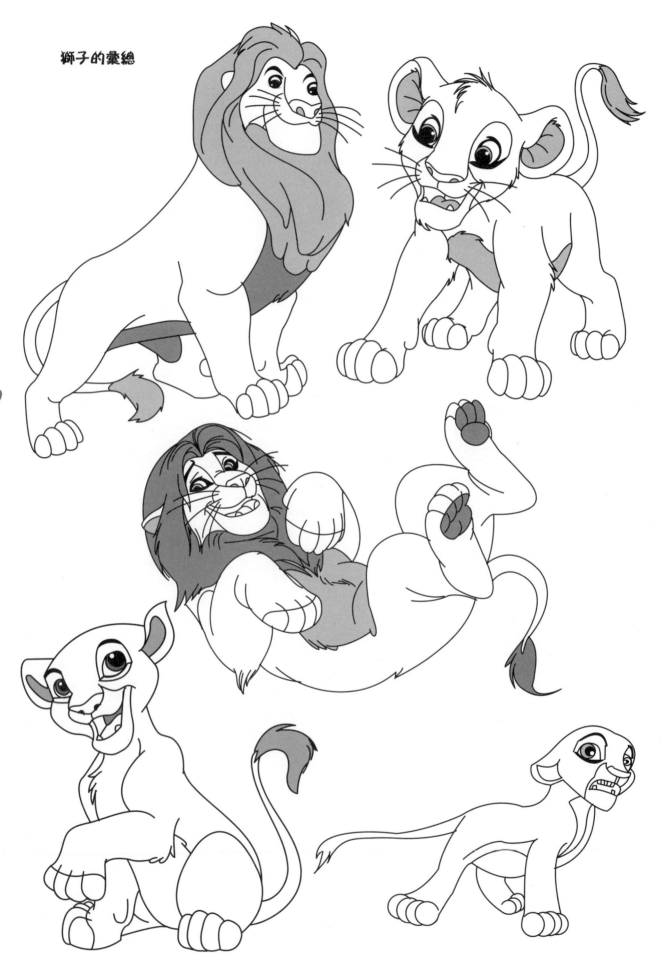

獅子的彙總

第25天
獅子的練習

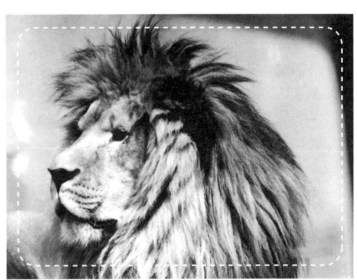

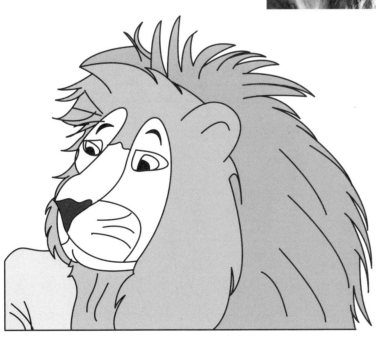

這頭成年的雄獅，擁有濃密的毛髮，體態端莊。在繪製時重點描繪了毛髮的層次感，同時將五官刻畫得詳細。

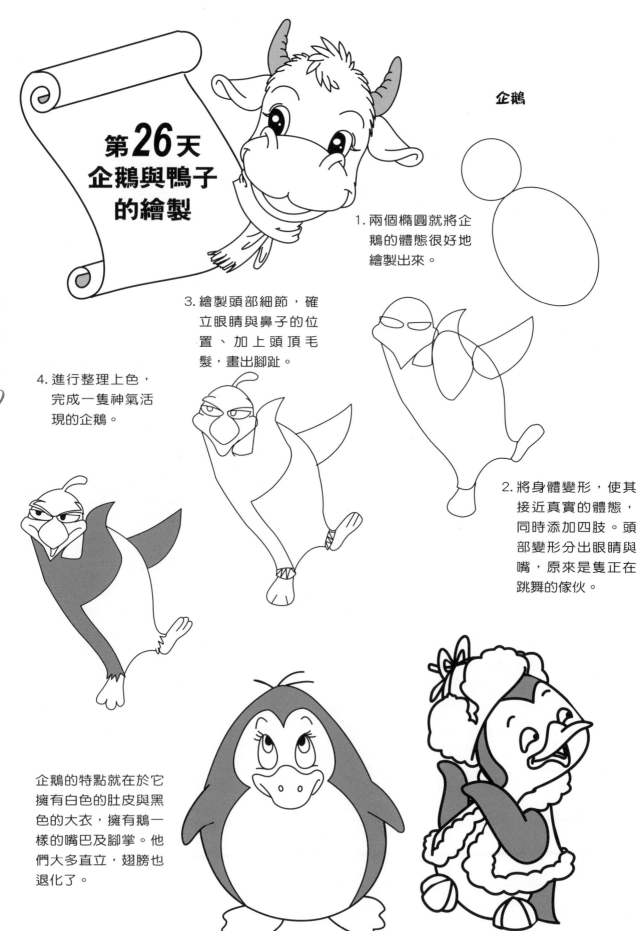

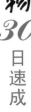

動物
30
日速成

第26天
企鵝與鴨子
的繪製

企鵝

1. 兩個橢圓就將企鵝的體態很好地繪製出來。

3. 繪製頭部細節，確立眼睛與鼻子的位置、加上頭頂毛髮，畫出腳趾。

4. 進行整理上色，完成一隻神氣活現的企鵝。

2. 將身體變形，使其接近真實的體態，同時添加四肢。頭部變形分出眼睛與嘴，原來是隻正在跳舞的傢伙。

企鵝的特點就在於它擁有白色的肚皮與黑色的大衣，擁有鵝一樣的嘴巴及腳掌。他們大多直立，翅膀也退化了。

企鵝的彙總

鴨子

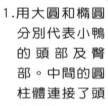

1. 用大圓和橢圓分別代表小鴨的頭部及臀部。中間的圓柱體連接了頭與軀幹。

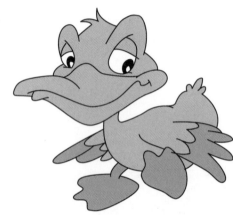

2. 將頭部進行編輯調整向真實接近，添加翅膀與腳掌。小鴨的最初形態就呈現出來了。

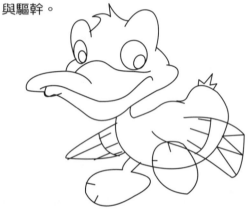

3. 細緻描繪小鴨的表情，確定眼睛、嘴巴，開始劃分出翅膀上羽毛的層次。

4. 進行整理上色，完善翅膀及腳掌的描繪，完成小鴨的繪製。

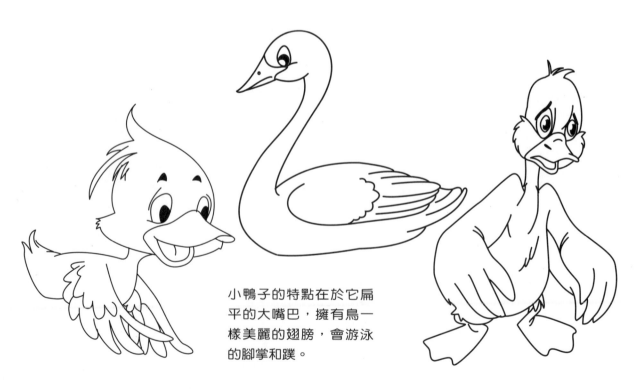

小鴨子的特點在於它扁平的大嘴巴，擁有鳥一樣美麗的翅膀，會游泳的腳掌和蹼。

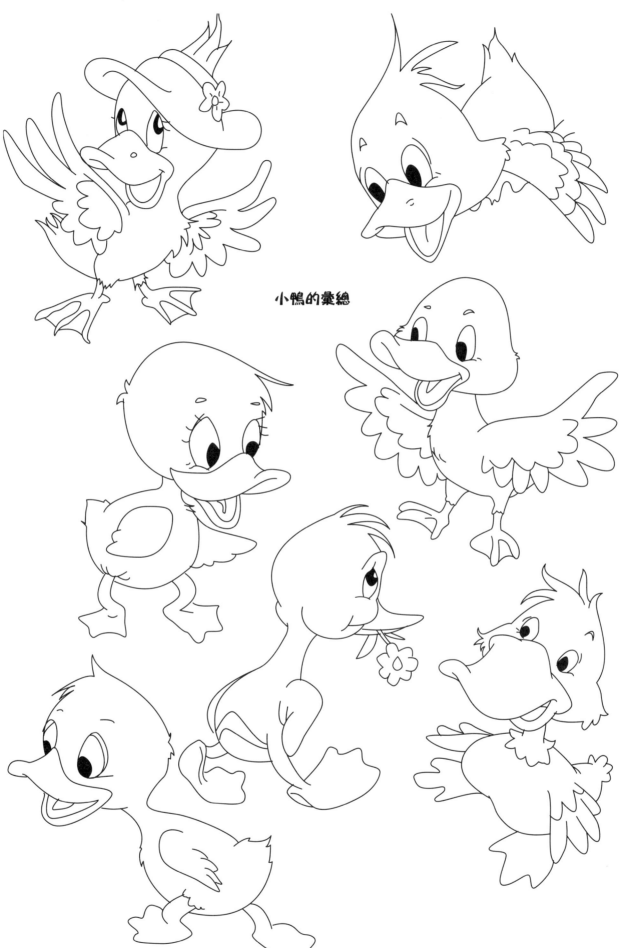

小鴨的彙總

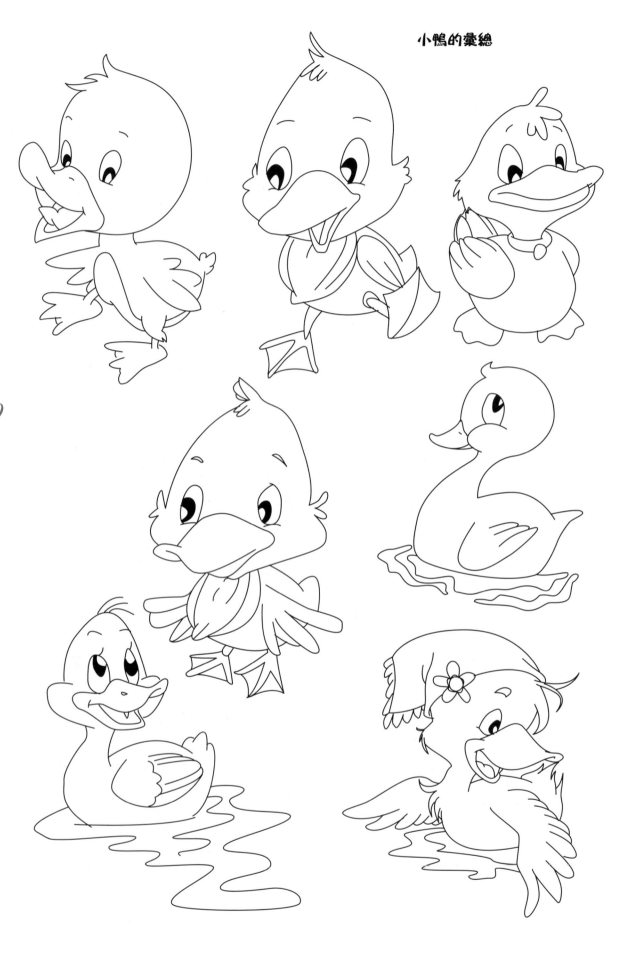

第26天
企鵝的練習

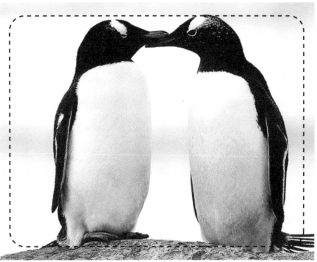

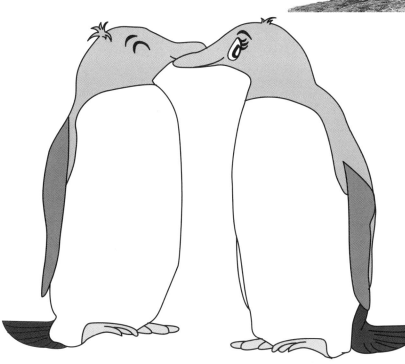

一對在冰天雪地　相濡
以沫的企鵝。在繪製上
體現了它們之間的親密
互動，在外形上重點在
於體態及表情。

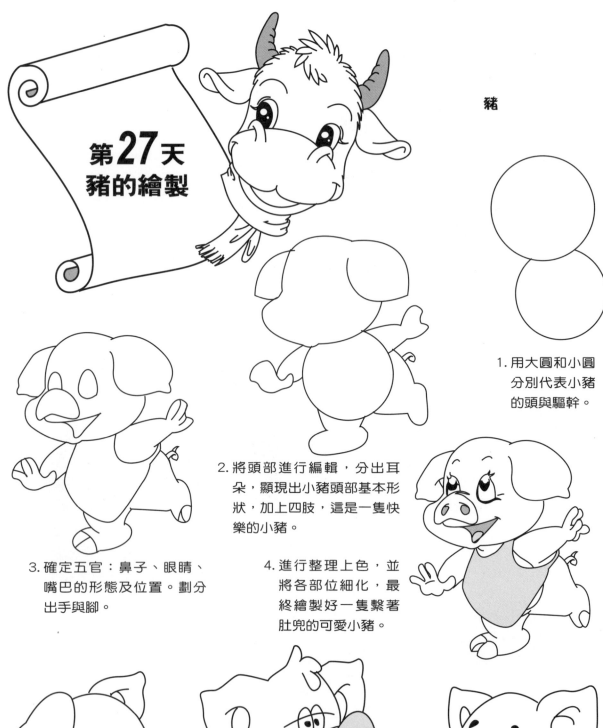

第27天
豬的繪製

豬

1. 用大圓和小圓
 分別代表小豬
 的頭與軀幹。

2. 將頭部進行編輯，分出耳
 朵，顯現出小豬頭部基本形
 狀，加上四肢，這是一隻快
 樂的小豬。

3. 確定五官：鼻子、眼睛、
 嘴巴的形態及位置。劃分
 出手與腳。

4. 進行整理上色，並
 將各部位細化，最
 終繪製好一隻繫著
 肚兜的可愛小豬。

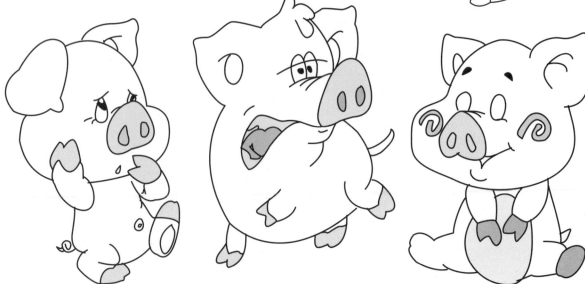

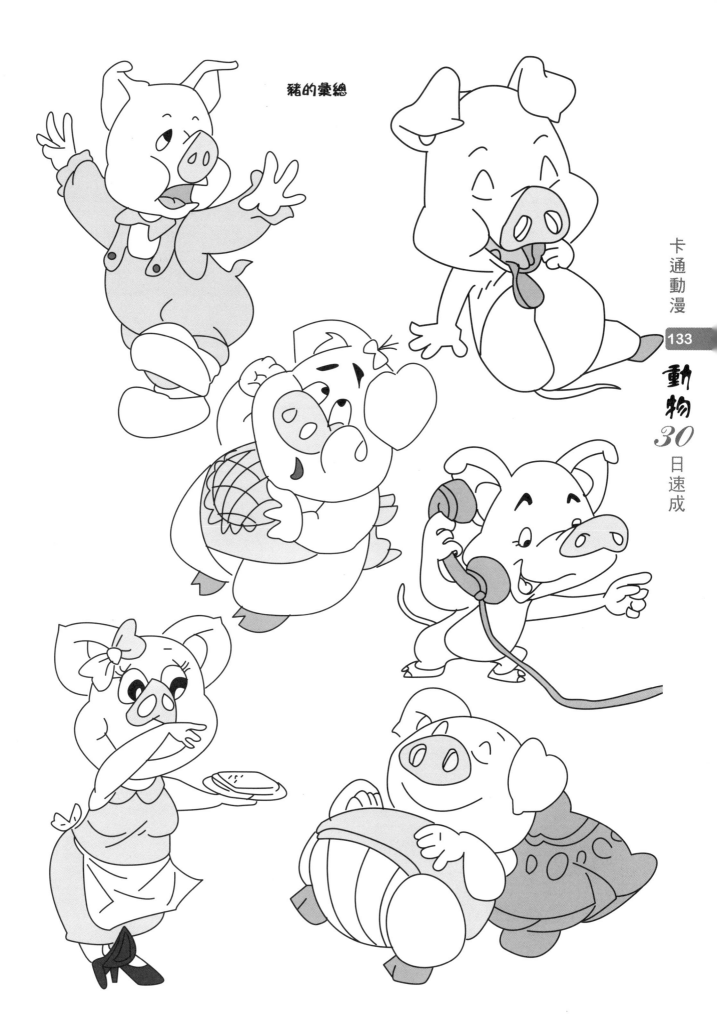

豬的彙總

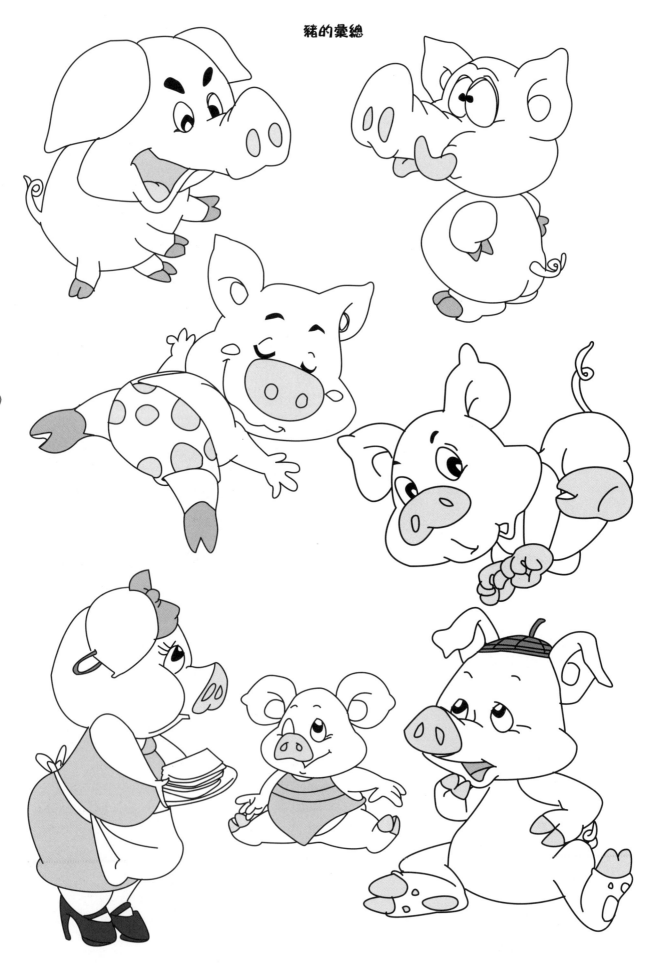

第**27**天
豬的練習

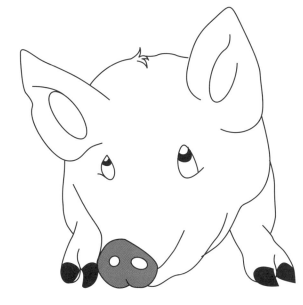

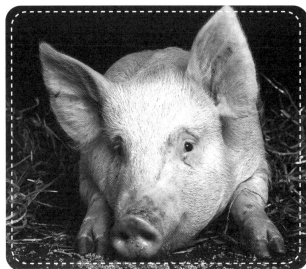

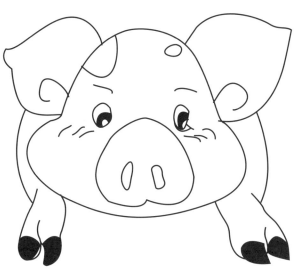

我們將豬頭畫了兩種味道，重點放在表現它胖呼呼的臉頰，大鼻子上的兩個圓洞鼻孔，一雙可愛的小眼睛及兩隻可愛的小豬腳上。

第28天
狼與松鼠的繪製

狼

1.用大圓和小圓分別代表狼的頭部及臀部。中間的圓柱體連接了頭與軀幹。

2.進行頭部形狀編輯，顯出頭的基本輪廓，加入四肢及尾巴，看得出這是隻神氣的狼。

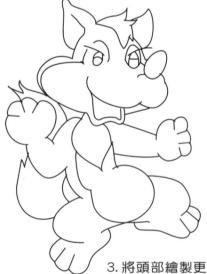

3.將頭部繪製更加具體，添加頭髮，確定眼睛、鼻子、嘴巴的形狀及大小。將四肢融合至身體，並分出手與腳。

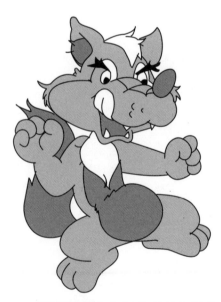

4.經過整理上色及各部位細節的描繪，完成狼的繪製。

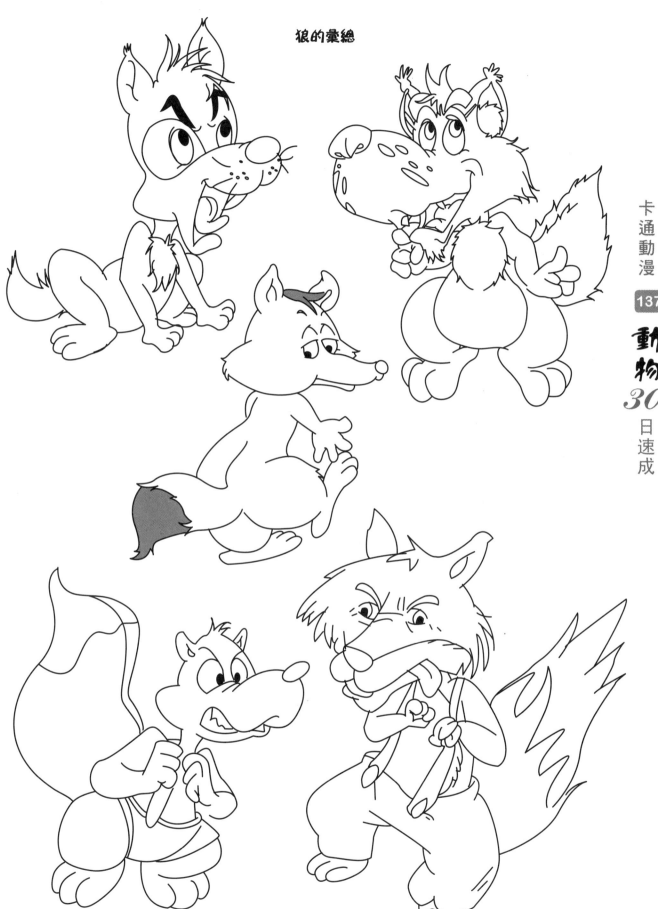

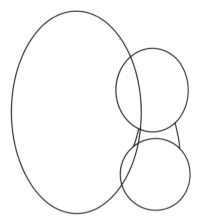

松鼠

1. 畫松鼠的步驟與其他動物一樣，不同的
是它擁有一條美麗的大尾巴，因此在最
初的形狀上多了一個大橢圓。

2. 將頭部進行編
輯，繪製松鼠
最初的頭形。
添加手腳，將
尾巴開始進行
轉變，向真實
靠近。

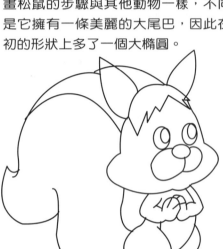

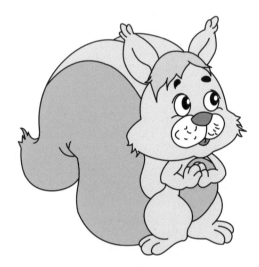

3. 添加耳朵並確定眼睛、鼻子的大小及位
置。四肢與身體融合，同時分出腳趾與
手指，尾巴出現毛的味道。

4. 進行整理上色，描繪各部位
的細節，完成松鼠的繪製。

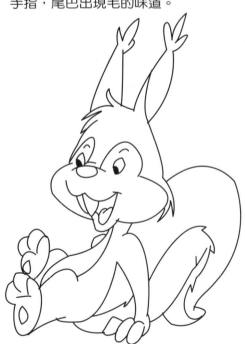

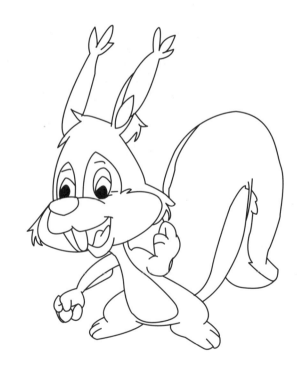

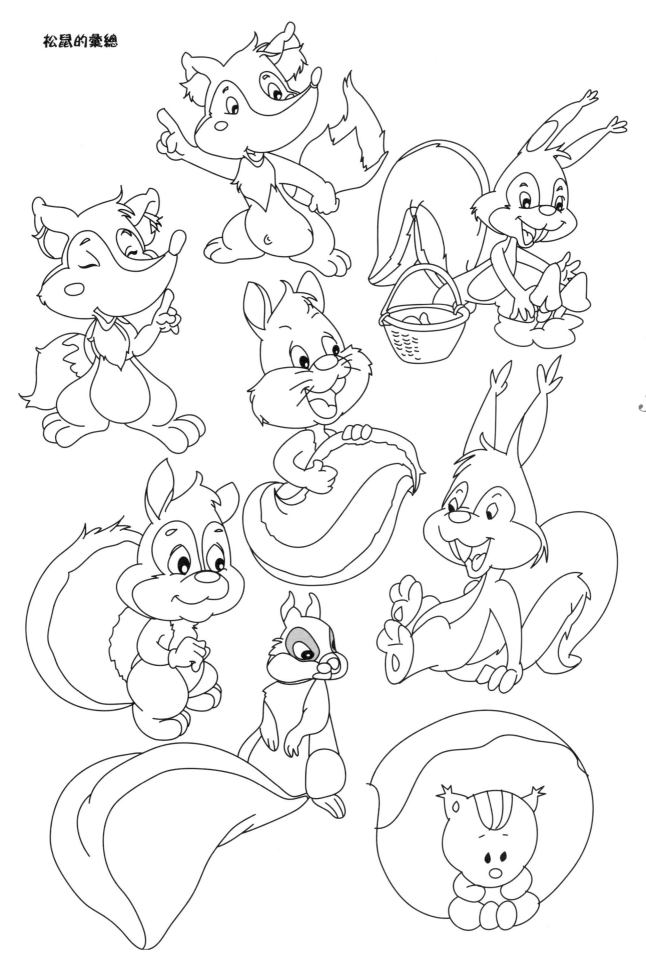

第**28**天
松鼠的練習

小松鼠在繪製時，注意將其美麗的大尾巴表現出來，同時誇大眼睛，此外，在卡通世界裡還應該將兩顆大門牙表現出來。

第29天
長頸鹿的
繪製

長頸鹿

1. 用大圓和小圓分別代表長頸鹿的頭部及腹部。中間的圓柱體連接了頭與軀幹。

2. 融合前面三個基本的圖形構成長頸鹿整個身體形態。添加耳朵及鹿角,添加四肢,基本形象就完成了。

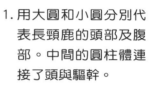

4. 進行整理上色,繪製各部分細節,如長頸鹿身上的斑點,完成長頸鹿的繪製。

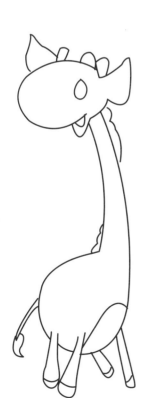

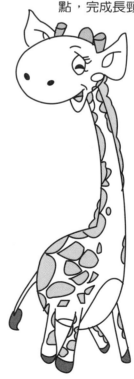

3. 將表情細化,確定眼睛及嘴巴的大小和位置。四肢融合進身體並分出腳趾區域,添加尾巴的細節。

長頸鹿彙總

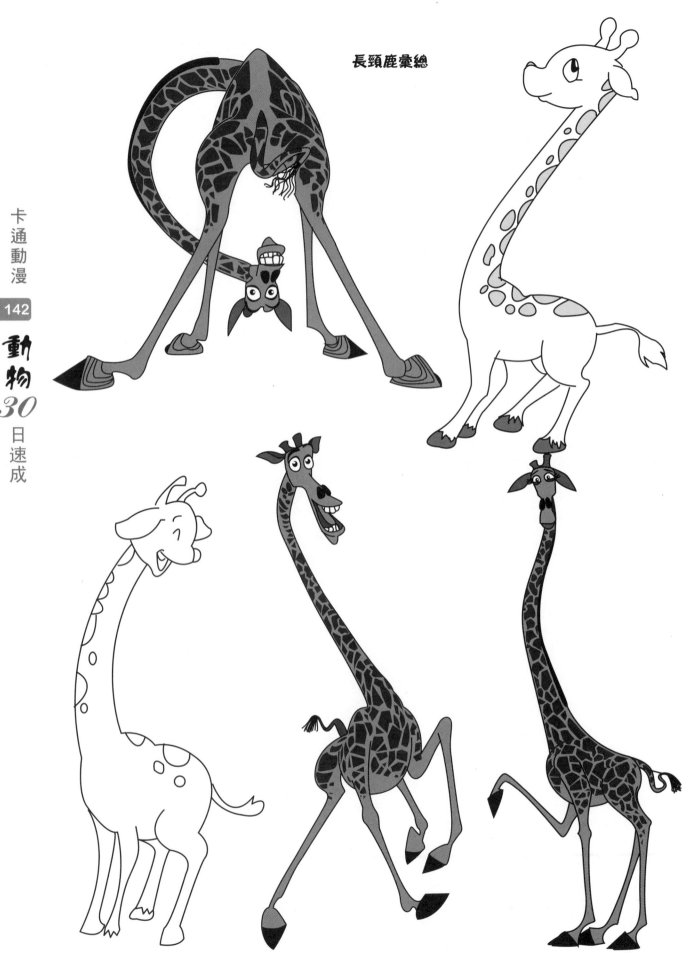

鹿的彙總

第**29**天
長頸鹿的
練習

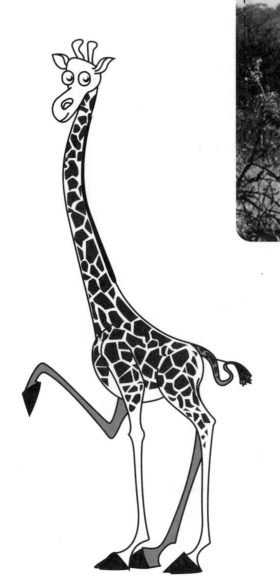

這只長頸鹿在繪製時肯定是
要將脖子充分表現出來，同
時要將身上的斑點淋漓盡致
地畫一番。將頭部轉為卡通
的形象，表情可愛。

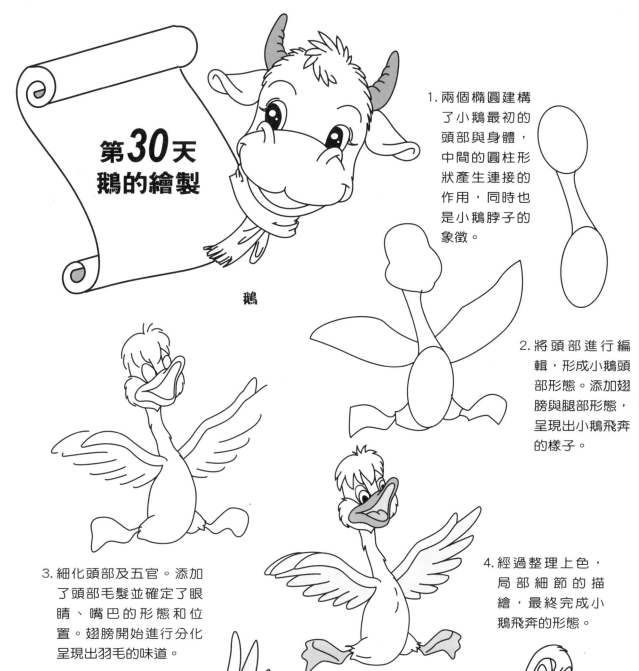

第30天
鵝的繪製

鵝

1. 兩個橢圓建構了小鵝最初的頭部與身體，中間的圓柱形狀產生連接的作用，同時也是小鵝脖子的象徵。

2. 將頭部進行編輯，形成小鵝頭部形態。添加翅膀與腿部形態，呈現出小鵝飛奔的樣子。

3. 細化頭部及五官。添加了頭部毛髮並確定了眼睛、嘴巴的形態和位置。翅膀開始進行分化呈現出羽毛的味道。

4. 經過整理上色，局部細節的描繪，最終完成小鵝飛奔的形態。

鵝的特徵在於它擁有鳥一樣大大的翅膀，但同時它也是游泳高手，有著寬大的腳掌。還擁有美麗的大眼睛及扁平的大嘴巴。

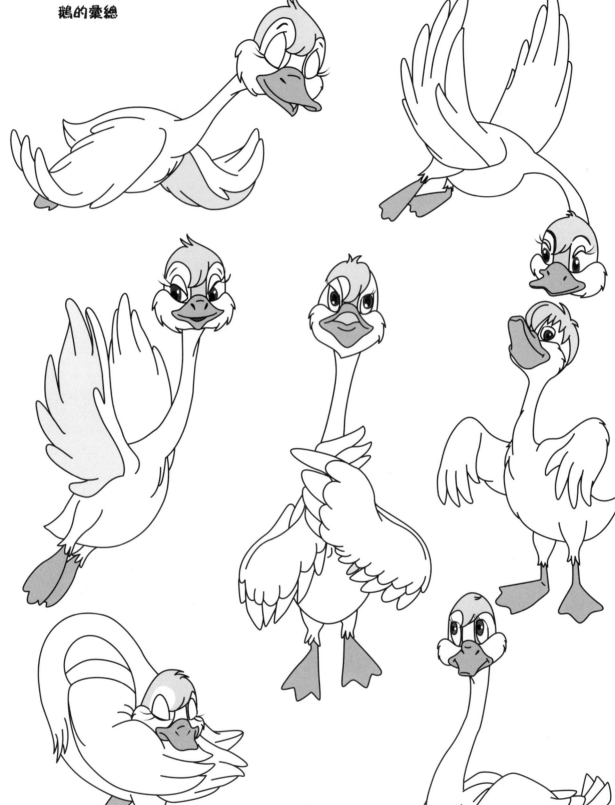
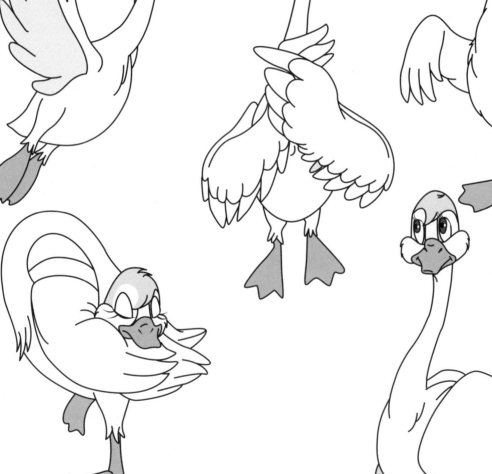

鵝的彙總

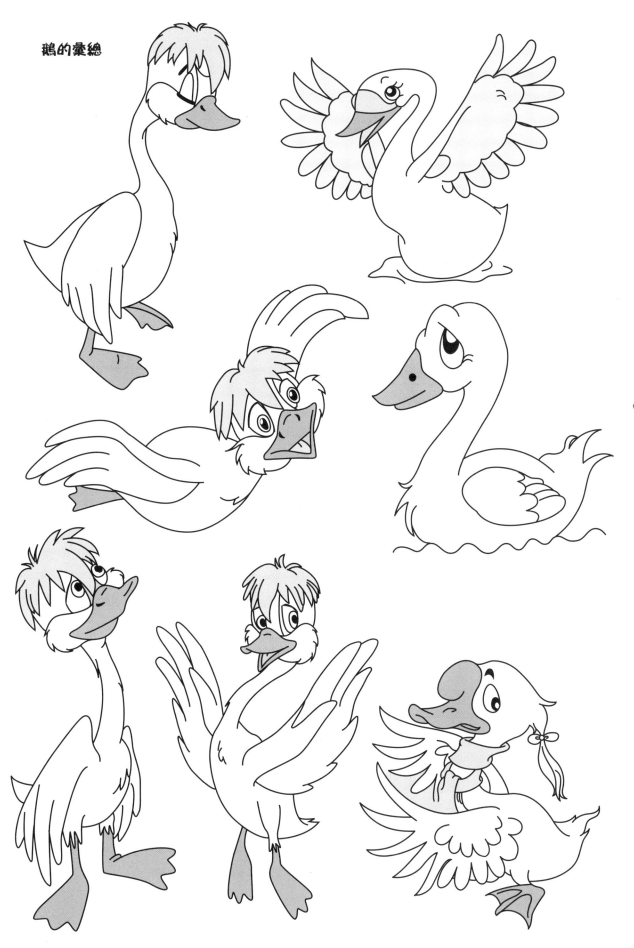

第**30**天
鵝的練習

掌握鵝的體態表現,同時描繪
周身的羽毛,將一隻休息中的
鵝呈現出來。